IM FOKUS
PARK AN DER ILM

KLASSIK
STIFTUNG
WEIMAR

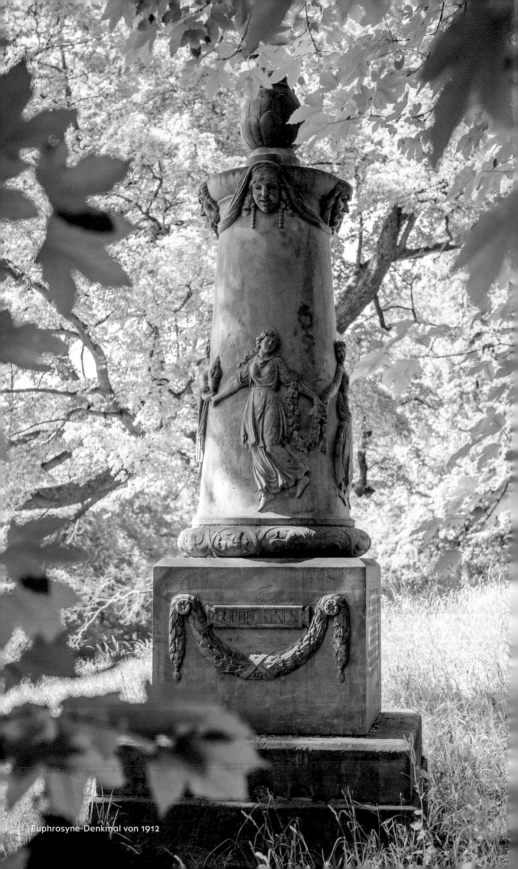

Euphrosyne-Denkmal von 1912

PARK AN DER ILM

Herausgegeben von der Klassik Stiftung Weimar

Mit Beiträgen von
Kilian Jost, Katharina Krügel, Katrin Luge,
Michael Niedermeier, Jens-Jörg Riederer,
Franziska Rieland, Thomas Schmuck,
Angelika Schneider und Gert-Dieter Ulferts

Deutscher
Kunstverlag

KLASSIK
STIFTUNG
WEIMAR

INHALT

6 Vorwort

26 Der Park an der Ilm – Vom herzoglichen Park zum UNESCO-Welterbe

52 Perspektiven – Ein Spaziergang durch den Park

68 Anfänge – Borkenhäuschen und Nadelöhr

74 Neugotik in Weimar – Das Tempelherrenhaus

80 Frühgeschichte und Fledermäuse – Die Parkhöhle

86 Vorbild Antike – Das Römische Haus

94 Weltliteratur – Denkmäler der Dichter und Denker

102 Bewegendes – Wege, Brücken und Fähren

108 Rotbuchen und Sumpfzypressen – Botanische Besonderheiten

118 Verschwundene Architekturen – Pan, Tritonen, Säulen und Hundestein

126 Refugium – Goethes Garten am Stern

132 Ordnung und Vergnügen – Parkbesucher

140 Chronologischer Überblick

142 Literatur

VORWORT

Der Park an der Ilm hat viele Eingänge. Neben den historischen Zuwegungen, über die der Garten als Teil der herzoglichen Residenz anfangs allein der höfischen Gesellschaft und bald auch den Bürgerinnen und Bürgern Weimars für Spaziergänge offenstand, gibt es inzwischen eine Reihe von Zugängen, die jedes Jahr zahlreiche Gäste Weimars zum Besuch des Parks einladen. Zum Themenjahr „Neue Natur" der Klassik Stiftung Weimar anlässlich der Bundesgartenschau in Erfurt 2021 ist die touristische Infrastruktur, finanziert durch Mittel der Europäischen Union im Rahmen des Europäischen Fonds für regionale Entwicklung (EFRE), noch einmal ausgebaut worden. Dazu gehören auch die Gestaltung von Parkeingängen und ein neues Leitsystem sowie das Angebot der App Weimar+, sich mit fiktiven Dialogen und Erläuterungen von Zeitzeugen durch den Park begleiten zu lassen.

Einen innovativen Zugang zur Geschichte des Parks und seiner Nutzung erhält das Publikum im Römischen Haus. Das von Carl August in den Jahren vor 1800 errichtete fürstliche Refugium ist zugleich architektonischer Höhepunkt inmitten des Landschaftsgartens und bietet jetzt im Untergeschoss eine multimedial gestaltete Ausstellung zum Ilmpark. Ein erlebnisreicher Gang streift alle Entwicklungsphasen, von den frühen Gärten der Residenz Weimar bis hin zu aktuellen Problemen der Trockenheit, dem Erholungsbedürfnis der Besucherinnen und Besucher sowie den heutigen Zielen der Gartendenkmalpflege. Besichtigen kann man hier auch Spolien von Parkarchitekturen, darunter Fragmente des Tempelherrenhauses und den originalen Schlangenstein. Das vermutlich von Goethe veranlasste ikonische

Gartendenkmal, dessen Inschrift den inspirierenden „Geist des Ortes" beschwört, musste im Park längst durch eine Kopie ersetzt werden.

Der vorliegende Band bietet den Leserinnen und Lesern einen Spaziergang durch den Park und erschließt dabei den historischen Hintergrund zur Ausstellung im Römischen Haus. Vertiefend beschäftigt er sich mit einzelnen Parkarchitekturen, den Denkmälern und Pflanzen, deren Zusammenspiel im Landschaftspark ein komponiertes Kunstwerk vor Augen führt. Das historische System von Wegen und Brücken eröffnet Blicke und Sichtachsen auf die bildhaft arrangierten Gartenszenen. Schon früh sind diese „Parkansichten" durch den Weimarer Künstler Georg Melchior Kraus in idealer Weise festgehalten worden. Kraus unterstützte Friedrich Justin Bertuch, der seit 1787 die Oberaufsicht über den Park führte, als künstlerischer Berater. Die Publikation der *Aussichten und Parthien des Herzogl. Parks bey Weimar,* kolorierte Radierungen von Kraus aus den Jahren 1788 bis 1805, war eines der zahlreichen gemeinsamen Projekte des umtriebigen Unternehmers und Verlegers und des Leiters der Fürstlichen Freyen Zeichenschule zur Stärkung des Kulturstandorts Weimar um 1800. Kraus' Visualisierungen verschiedener Partien des Parks, ergänzt durch darauf bezogene zeitgenössische Beschreibungen, gliedern im vorliegenden Band die Beiträge und stimmen die Leserinnen und Leser auf die historische Situation ein. Mitsamt den zahlreichen weiteren zeitgenössischen Überlieferungen zum Park dienen Kraus' Radierungen der Gartendenkmalpflege noch immer als Orientierung. Die Bestände der Graphischen Sammlungen in den Museen und der Herzogin Anna Amalia Bibliothek bieten dabei ein überaus reiches Anschauungsmaterial zur Parkgestaltung um 1800 und den Nutzungsformen bis in die jüngste Zeit.

Im Park erwarten zwei weitere, sehr unterschiedliche museale Einrichtungen des klassischen Weimar das Publikum: Goethes Gartenhaus und die Parkhöhle am westlichen Ilmufer. Goethes Garten am Stern gehört zwar nicht zum historischen Areal des herzoglichen Parks, wird gleichwohl inzwischen als Bestandteil der Gartenlandschaft längs der Ilm wahrgenommen. Das Garten-

haus, das Goethe schon bald nach seiner Ankunft vom Herzog als Geschenk erhielt, wurde vom Dichter und Naturforscher bis an sein Lebensende genutzt, auch nach dem Umzug in das Haus am Frauenplan im Jahr 1782. Im Gartenhaus begegnet man dem jungen Goethe und seiner von der unmittelbaren Naturerfahrung inspirierten Lyrik, die hier in Verbindung mit der überlieferten originalen Möblierung das zentrale Thema der musealen Ausstattung bildet.

Die seit 1794 in den Hang westlich der Ilm gehauene Parkhöhle erschließt erdgeschichtliche Relikte im Wechsel der Kalt- und Warmzeiten. An diesem Ort öffnet sich ein geologisches Fenster mit Blick auf die naturwissenschaftlichen Interessen Goethes. Im neuen Ausstellungsbereich begegnet man frühzeitlichen Menschen ebenso wie Zeugnissen der jüngeren Geschichte. Während des Zweiten Weltkriegs wurde die Parkhöhle zu einem bombensicheren Schutzraum ausgebaut, wofür auch Kriegsgefangene und Häftlinge aus dem Konzentrationslager Buchenwald als Zwangsarbeiter eingesetzt wurden.

Eine weit verbreitete Darstellung des Weimarer Kupferstechers Carl August Schwerdgeburth zeigt Großherzog Carl August mit seinen Hunden als Spaziergänger im Park an der Ilm vor dem Tempelherrenhaus. Als die seinerzeit überaus populäre Momentaufnahme 1824 entstand, war die Ausgestaltung des herzoglichen Parks seit 1778 weitgehend abgeschlossen. Wie kaum eine andere der Parkarchitekturen steht das auf ein Orangenhaus zurückgehende, mehrfach umgebaute, erweiterte und schließlich durch die Luftangriffe 1945 zerstörte Tempelherrenhaus für den Wandel der Anforderungen an die Nutzung des Parks und seiner Bauten durch die Hofgesellschaft. Der seit dem Bombentreffer ruinöse Bau, die vermeintlich gartenkünstlerisch gestaltete Ruine, diente schon in der Weimarer Klassik als Kulisse zur Erprobung moderner Formen von Geselligkeit. Das Pflanzenhaus wurde zum Ort für Gartenfeste und schließlich zum „Gothischen Salon". Mit der Einrichtung von Ateliers für das Weimarer Bauhaus wurde im frühen 20. Jahrhundert eine Tradition aufgenommen, die in der Gegenwart mit einem „Grünen Salon" erneut auflebt: An der Ruine des Tempelherrenhauses

wird mit dem „Grünen Labor" im Themenjahr „Neue Natur" 2021 ein temporärer Pavillon als Informationszentrum, Veranstaltungsort und Vermittlungswerkstatt eingerichtet. Das auf die unmittelbare Erfahrung der Natur im Park zielende Programm setzt sich mit drängenden Fragen der Gegenwart auseinander und fordert zum Nachdenken über das Verhältnis von Mensch und Natur auf.

Nicht weit entfernt liegt der Sowjetische Ehrenfriedhof. Hier wurde seit 1945 auf dem Gelände des ehemaligen Botanischen Gartens eine Ruhestätte für Offiziere und Mannschaften der Roten Armee angelegt. Sie verweist wie eine in sich verkapselte Zeitinsel auf einen Aspekt der Geschichte Weimars in der zweiten Hälfte des 20. Jahrhunderts.

Die Anforderungen an den Park und seine Pflege sind in den zurückliegenden Jahren gewachsen. Nach den Aufräumarbeiten der Nachkriegsjahre erfolgte seit den 1970er Jahren eine grundlegende denkmalpflegerische Wiederherstellung der historischen Anlagen. Seit 1998 gehört der Park an der Ilm, dessen originaler Bestand weitgehend authentisch überliefert wurde, als Teil des Ensembles „Klassisches Weimar" zum UNESCO-Welterbe. Daraus ergeben sich Verpflichtungen für die Kulturstadt und die Klassik Stiftung Weimar. Denn vor allem die unmittelbar an die Altstadt angrenzenden Bereiche sind immer wieder beliebte Treffpunkte und Orte für kulturelle Veranstaltungen und Freizeitaktivitäten. Dies gilt besonders für den über die Schlossbrücke erreichbaren Parkbereich, wo auch der Ilmtalradweg einmündet. Stark frequentiert werden außerdem die Wiese am Reithaus in unmittelbarer Nähe des Stadtschlosses als rasch erreichbare Grünfläche oder die etwas versteckter im Park liegende Wiese am Tempelherrenhaus. In jedem Sommer entwickeln sie sich zum Freizeitraum für die Weimarer Bevölkerung ebenso wie für internationale Besuchergruppen. Die Ansprüche der Freizeitkultur lassen sich dabei mit den Zielsetzungen der Denkmalpflege und den sich aus dem Welterbe-Status ergebenden Verpflichtungen nicht immer konfliktfrei in Einklang bringen.

Deutlich werden Veränderungen im Park inzwischen vom Publikum wahrgenommen, wenn durch Trockenheit und Sturm

geschädigte Bäume zur Gefahr und Wege gesperrt werden. Vandalismus, die mutwillige Beschädigung der Bäume, Pflanzen und Parkarchitekturen, ist ein weiteres Problem, das übrigens bereits in den Zeiten von Herzog Carl August die Gärtner beschäftigte. Auch davon berichtet der vorliegende Band.

Das Buch möchte dazu beitragen, den Park in seinen historisch gewachsenen Strukturen als ein Gartenkunstwerk zu verstehen, das auf Grundlage der Ideen der Aufklärung entstand und als ein Phänomen der beginnenden Moderne um 1800 neue Formen von Öffentlichkeit entwickelte und ungewohnte Freiheiten bot. Am Anfang war der Park des Herzogs Carl August Teil seiner Residenz und eng mit der Hofkultur verbunden. Als der Fürst die Anlagen öffentlich zugänglich machte, kam es schon bald zu Konflikten mit den Besuchern – deren Verhalten entsprach nicht seinen Erwartungen, eine Parkordnung per amtlicher Verfügung war die Folge. Es gab offenkundig eine Diskrepanz zwischen der Erhaltung des kunstvoll erschaffenen Naturraums und der alltäglichen Nutzung. Diese Spannung blieb bis in die Gegenwart unter veränderten Vorzeichen bestehen.

Die Publikation ist das Ergebnis intensiver Zusammenarbeit von Mitarbeiterinnen und Mitarbeitern der Klassik Stiftung Weimar, vor allem aus der Gartenabteilung, der Direktion Museen und der Fotothek in der Herzogin Anna Amalia Bibliothek, aber auch externer Fachkolleginnen und -kollegen, namentlich Kilian Jost (Thüringisches Landesamt für Denkmalpflege), Michael Niedermeier (Pückler Gesellschaft, Berlin) und Jens-Jörg Riederer (Stadtarchiv Weimar). Der umfangreichste Teil der Texte indessen stammt von Angelika Schneider, langjährige Referentin für Gartendenkmalpflege der Klassik Stiftung Weimar. Marie Czeiler zeichnete eine neue Karte des Parks an der Ilm. Die Redaktion übernahm kenntnisreich und mit verlässlicher Sorgfalt Angela Jahn. Ihnen allen ist ein großer Dank auszusprechen.

Gert-Dieter Ulferts

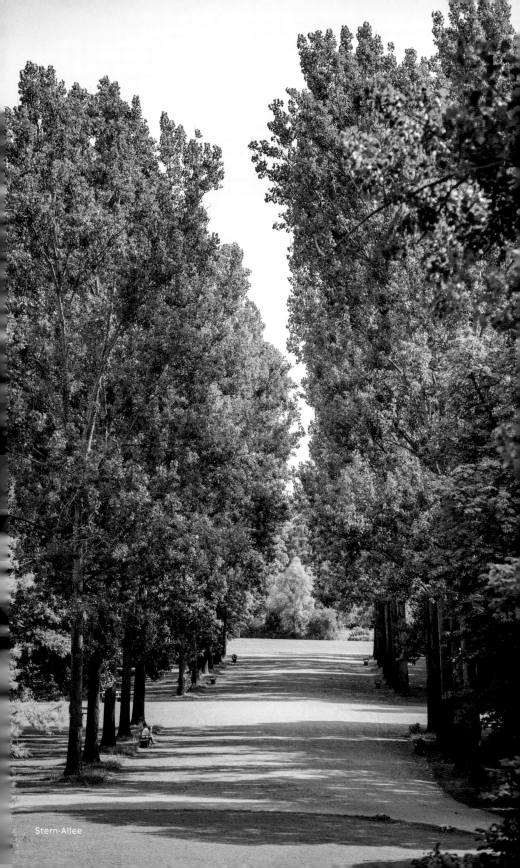

Stern-Allee

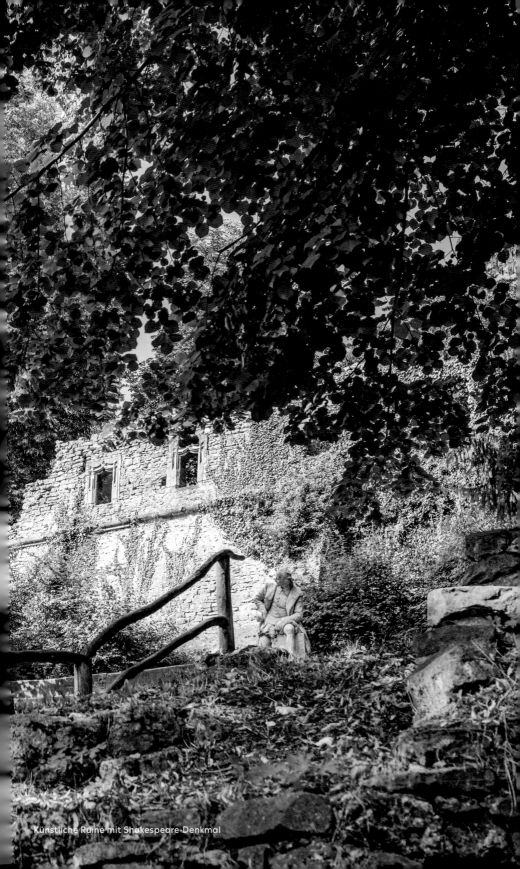
Künstliche Ruine mit Shakespeare-Denkmal

Wiese am Tempelherrenhaus

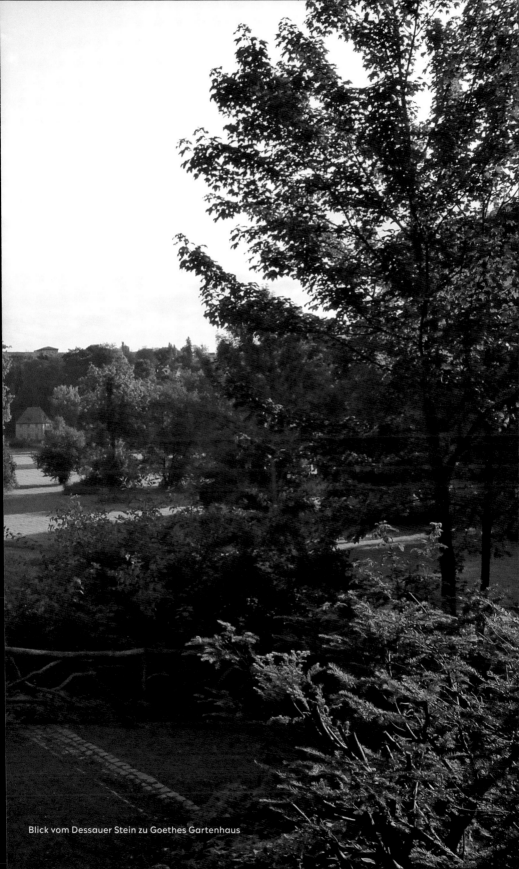
Blick vom Dessauer Stein zu Goethes Gartenhaus

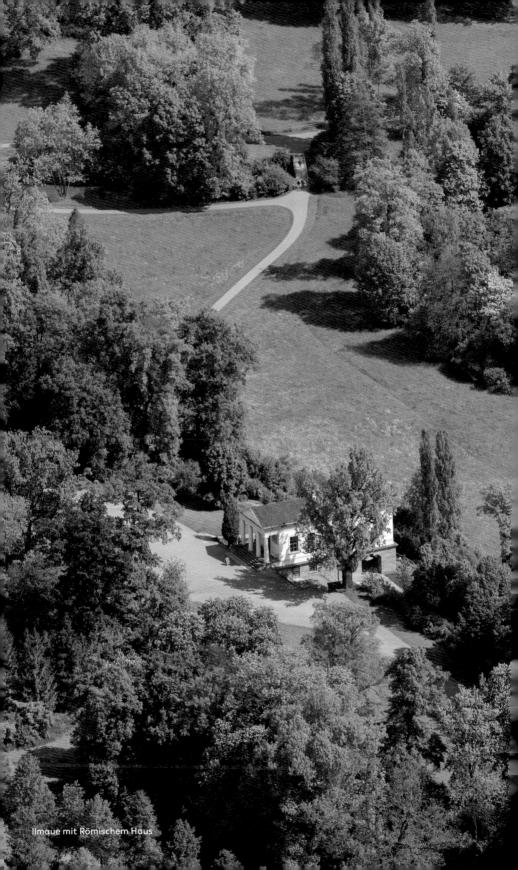

Ilmaue mit Römischem Haus

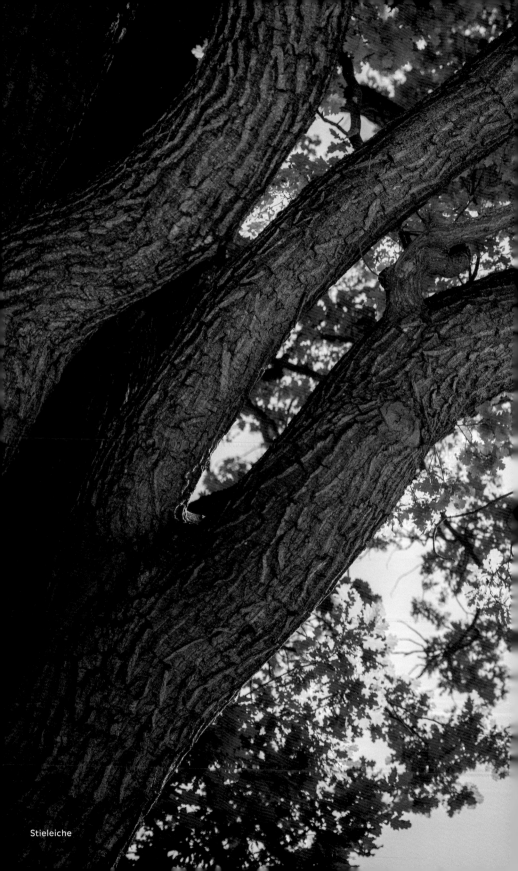

Stieleiche

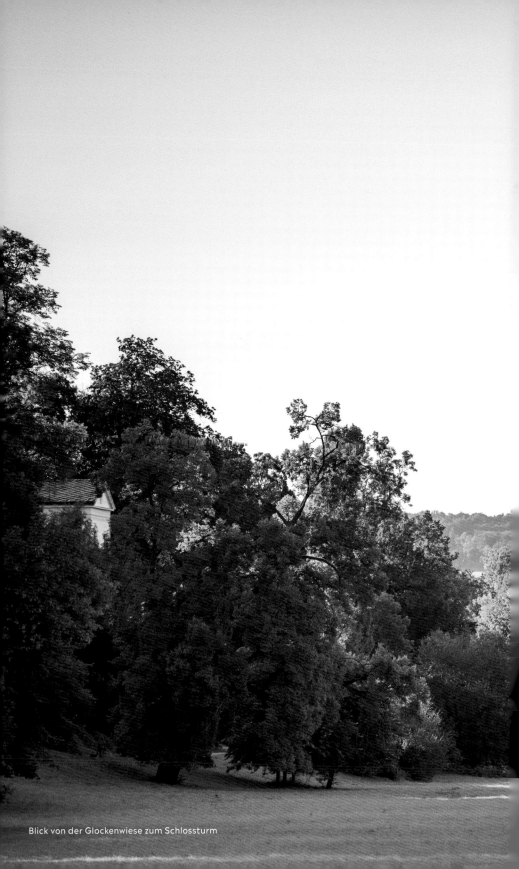

Blick von der Glockenwiese zum Schlossturm

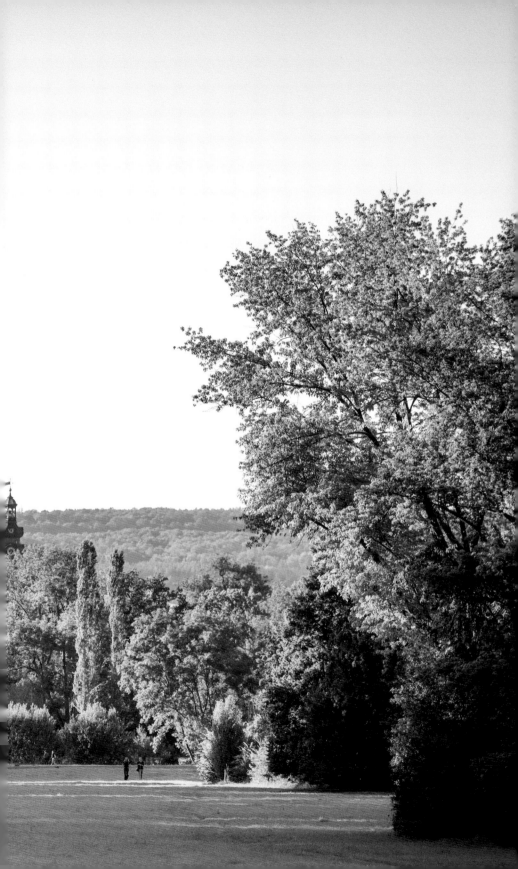

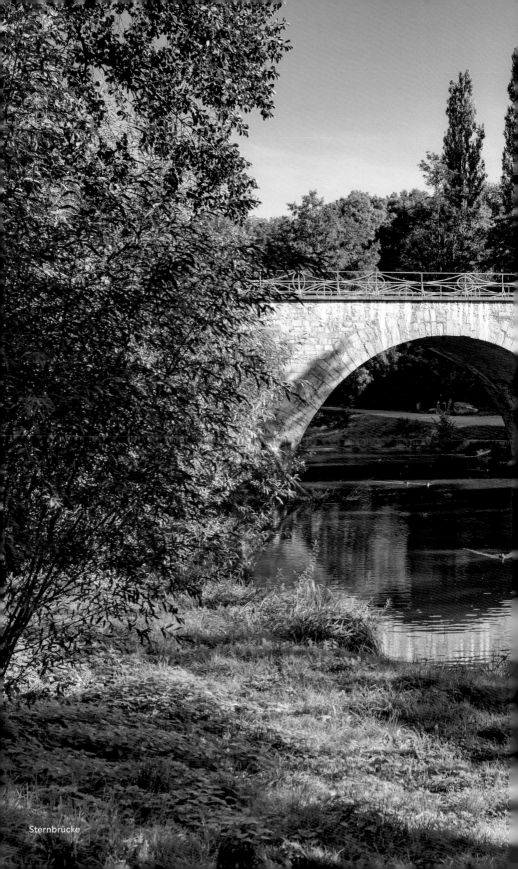

Sternbrücke

DER PARK AN DER ILM –
VOM HERZOGLICHEN PARK
ZUM UNESCO-WELTERBE

Die größte der Weimarer Parkanlagen ist der Park an der Ilm. Als Teil der früheren Residenz und durch seine Lage unweit des Stadtzentrums prägt er seit fast 250 Jahren das Stadtbild von Weimar maßgeblich mit.

Der junge Herzog Carl August von Sachsen-Weimar-Eisenach hatte 1778, wenige Jahre nach seinem Regierungsantritt, damit begonnen, in der Ilmaue einen Landschaftsgarten anzulegen. Neben dem Wörlitzer Park entwickelte sich dieser Garten zu einem der modernsten und bekanntesten seiner Zeit in Deutschland. Im Gegensatz zu vielen anderen zeitgenössischen Anlagen verzichtete man in Weimar weitestgehend auf allegorisches Beiwerk und setzte auch Denkmäler und Architekturen eher sparsam ein. Umso mehr Wert legte der Herzog auf die Einbeziehung der topographischen Gegebenheiten: die mäandernde Ilm mit ihren Auen, die Wald- und Felsenpartien in der sogenannten Kalten Küche und die umgebende hügelige Landschaft. Dieses noch heute erkennbare abwechslungsreiche Gestaltungs- und Raumkonzept aus künstlerisch geformten und zugleich natürlich anmutenden Partien ist im Wesentlichen auf die Entstehungszeit zwischen 1778 und 1828 zurückzuführen. Der Park birgt eine Vielzahl reizvoller Sichtachsen, wertvoller Gehölze sowie vielfältiger Gartenarchitekturen und Denkmäler, die ein intensives Kunst- und Naturerlebnis ermöglichen. Der knapp fünfzig Hektar große Park an der Ilm ist aufgrund seiner gartenkünstlerischen Bedeutung und der hier zeitweise tätigen Protagonisten weit über Deutschland hinaus bekannt. Seit 1998 gehört er als Teil des Ensembles „Klassisches Weimar" zum UNESCO-Welterbe.

Der Welsche Garten und der Stern

Schon im Mittelalter und in der Renaissance gab es in Weimar
fürstliche Nutz- und Lustgärten, die sich in Schlossnähe auf dem
Gelände des heutigen Parks befanden. Als nach 1547 aus der
Nebenresidenz Weimar die Hauptresidenz des Ernestinischen
Fürstenhauses wurde, erhielten auch die Gärten durch repräsen-
tative Ausstattungen mit Kleinarchitekturen und Pflanzen mehr
Aufmerksamkeit. Die früheste Ansicht der herzoglichen Gärten
zeigt Weimars ältester Stadtplan aus dem Jahr 1569 (Abb. 1). Im
Umfeld der Burg Hornstein, einem Vorgängerbau des heutigen
Schlosses, ist am gegenüberliegenden Ilmufer ein „Baumgarten"
abgebildet. Dieser bestand aus einem großen Obstgarten, in
dessen Mitte sich ein Lustgarten mit regelmäßigen Beeten und
ein Lusthaus befanden. Er war den Herzögen vorbehalten. An
den Außenmauern der Burg, innerhalb des Burggrabens, gab es
als Hortus conclusus angelegte Gärten. Das waren kleine, in sich
abgeschlossene Bereiche für die Damen des Hofes.

Der Baumgarten im Ilmtal wurde wiederholt durch Hochwas-
ser stark geschädigt. Die „Thüringer Sündflut" im Jahr 1613, ein
Jahrtausendhochwasser, ruinierte die Gartenanlagen völlig. Nur

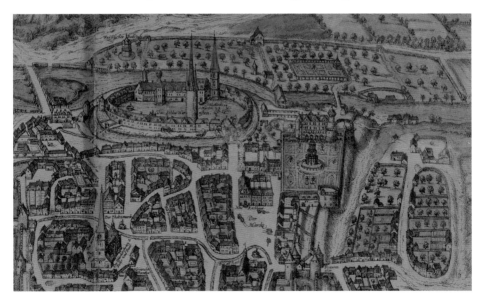

Abb. 1 | Burg Hornstein mit herrschaftlichen Gärten,
Ausschnitt aus dem Stadtplan von Weimar,
Johannes Wolf, 1569

fünf Jahre später brannte auch die damalige Residenz, die Burg Hornstein, ab. Damit war der herzogliche Wohnsitz mit seinen Gartenanlagen nahezu komplett zerstört. Durch den unmittelbar darauf beginnenden Dreißigjährigen Krieg verzögerte sich der Wiederaufbau.

Im Jahr 1612 hatte Herzogin Maria Dorothea im Süden vor den Toren der Stadt, oberhalb des Ilmtals und damit außerhalb des Überschwemmungsgebietes, den Welschen Garten anlegen lassen. Dieser Garten, der als zeitgemäßer Nutz- und Lustgarten mit Obstgehölzen und Gemüse bepflanzt war, wurde nach dem großen Hochwasser von der höfischen Gesellschaft zunehmend auch als Aufenthaltsort genutzt. Zur Ausstattung gehörten ornamental strukturierte Beete, Hecken- und Bogengänge sowie Lauben. Der Name bezog sich auf den Gartenstil, der in Italien, dem sogenannten Welschland, vorherrschte (Abb. 2).

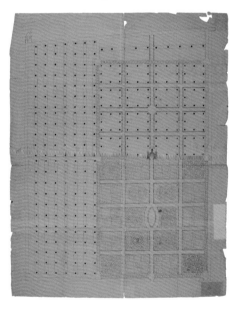

Gegen Ende des Dreißigjährigen Krieges begann Herzog Wilhelm IV. von Sachsen-Weimar mit dem Bau einer anspruchsvollen Schloss- und Gartenanlage. Das neu errichtete Schloss wurde nach seinem Erbauer die Wilhelmsburg genannt. Der geplante Kanal- und Fürstliche Lustgarten ist auf einer idealisierten Ansicht von 1650 dargestellt (Abb. 3). Sie zeigt eine dreigeteilte, terrassenartig angeordnete Gartenanlage: einen schiffbaren Kanalgarten mit sechs Inseln, die durch Brücken miteinander verbunden sind; eine Terrasse mit einem Heckengarten, der vom Kanalgarten über eine Gartenrampe zu erreichen ist; und den von Mauern und Laubengängen umgebenen Welschen Garten, dessen Bekrönung die sogenannte Schnecke bildet (Abb. 4).

Dieses Projekt, mit dem nicht zuletzt zwei unabhängig voneinander existierende höfische Anlagen, der auf dem Gelände

28

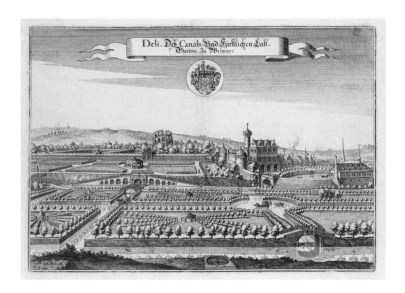

Abb. 3 | Kanal-
und Fürstlicher
Lustgarten,
Caspar Merian,
1650

des ehemaligen Baumgartens in der Ilmaue geplante Kanalgarten
und der erhöht liegende Welsche Garten, vereint werden sollten,
wurde teilweise realisiert, der Garten als Gesamtwerk aber nicht
vollendet. Errichtet wurde die Schnecke, ein von geschnittenen
Linden umkleideter Holzturm, bestehend „aus zwei Treppen, die
sich schneckenartig über einander wegwinden und in zwey kleine
viereckigte Pavillons auslaufen, wo man die reinste Luft einath-
met, und nach allen Himmelsgegenden zu eine ganz unbegränzte
Aussicht genießt". Auch Teile des Kanalgartens führte man in der
Ilmaue aus, doch wurden die Kanäle schon wenige Jahre später
aufgefüllt und in Alleen umgewandelt. 1685 bezeichnete man die-
ses mit Fischteichen und Krebsbecken ausgestattete Areal nach
der sternförmigen Anlage seiner Wege um einen zentralen Platz
erstmals als Sterngarten. Der Kanalgarten war zu einem Inselgar-
ten geworden, den die Ilm, der Floß-
graben und der Läutrabach umflossen.

Das Interesse der nachfolgenden
Regenten an diesen beiden Gärten war
gering. Insbesondere zu Beginn des
18. Jahrhunderts konzentrierten sich
die regierenden Herzöge vornehmlich
auf den Bau und die Verschönerung
ihrer außerhalb Weimars gelegenen
Sommerresidenzen und Jagdschlösser.

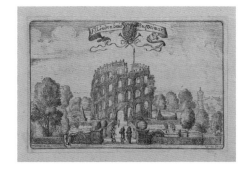

Abb. 4 | Fürstliches Lindenhaus (Schnecke),
Wilhelm Richter, um 1654

29

Während der Welsche Garten auch wegen seiner Ausstattung weiterhin zu den herzoglichen Gärten zählte, scheint der häufig vom Hochwasser betroffene Sterngarten mit seinen Fischteichen vorwiegend der wirtschaftlichen Nutzung des Hofes vorbehalten gewesen zu sein.

Während der vormundschaftlichen Regentschaft Herzogin Anna Amalias waren in Weimar sowohl der Sterngarten als auch der Welsche Garten an den zuständigen Hofgärtner verpachtet und bereits ab 1762 für die Bevölkerung zum Spaziergehen geöffnet. Allerdings wurde der Zugang wegen frevelhaften Verhaltens gelegentlich auch wieder untersagt.

Die ersten englischen Anlagen im Weimarer Ilmtal

In der Mitte des 18. Jahrhunderts begann sich auch in Deutschland das Verhältnis zur Natur grundlegend zu wandeln. In den Gärten zeigte sich das in der Abwendung vom streng formalen, symmetrischen Stil hin zu sanft geschwungenen Linien, wie sie in England schon länger propagiert wurden: Wiesenflächen ersetzten die Rasenparterres, asymmetrische Seen und Wasserläufe strenge künstliche Wasserachsen, mäandernde Wege die geradlinigen Promenaden und natürlich wachsende Gehölze die streng geschnittenen Hecken und Alleen. Diese radikale Veränderung ist als Gartenrevolution in die Geschichte eingegangen. Den in England neu entwickelten Gartenstil nannte man „Englischen Landschaftsgarten".

Das neue Gartenideal hatte den Vorteil, das Schöne mit dem Nützlichen zu verbinden, denn die Wiesen konnten jetzt auch wirtschaftlich als Weideland genutzt werden, und der gesamte Pflegeaufwand der Anlagen verringerte sich erheblich.

Der moderne Garten, der nun einem Landschaftsgemälde gleichen sollte, führte in der zweiten Hälfte des 18. Jahrhunderts auch in Weimar zur Auflösung barocker Gartenräume. Die Gestaltungselemente der Natur – Wasser, Felsen, Vegetation sowie die topographischen Gegebenheiten – wurden fortan in ihrer Ursprünglichkeit integriert und nach Möglichkeit in ihrer Wirkung sogar gesteigert. Nichts sollte maniert wirken.

Wie schon rund 150 Jahre zuvor war es ein Brand, der die neue
Epoche der Gartenkunst in Weimar einleitete. Nachdem 1774 das
Residenzschloss niedergebrannt war, suchte man nach neuen
Orten für höfische Geselligkeit. Dabei rückten die schlossnahen
Gärten – der Welsche Garten mit der Schnecke und dem dort
vorhandenen Gewächshaus sowie der durch seine Alleen reprä-
sentative Sterngarten im Ilmtal – wieder stärker in den Fokus.

1775 übernahm der junge Herzog Carl August die Regierungs-
geschäfte. Im gleichen Jahr kam Johann Wolfgang Goethe nach
Weimar und bezog im darauffolgenden Jahr vor den Toren der
Stadt, am sogenannten Stern im Ilmtal, das heute als Goethes
Gartenhaus bekannte kleine Weinberghaus. Dort und im Umfeld
zweier Schlösser, in Tiefurt und in Ettersburg, begannen nahezu
gleichzeitig die ersten landschaftsgärtnerischen Aktivitäten.
Goethe, der auf seinem Weg zum Fürstenhaus die Ilmaue queren
musste, entwickelte sehr bald auch Ideen zur Verschönerung
entlang seines täglichen Gangs in die Stadt.

Die erste Gartenarchitektur im Ilmtal, das auch als Nadelöhr
bezeichnete Felsentor mit der Felsentreppe, ließ Goethe 1778 als
Erinnerungsort für eine in den Freitod gegangene junge Hofda-
me errichten (Abb. 5). Nur wenige Monate später bot der Namens-
tag von Herzogin Luise Anlass, ganz in der Nähe einen weiteren
Platz zu gestalten. In einem ehemaligen Steinbruch am damals
noch wüsten Steilhang der Ilm errichtete der ‚Zeremonienmeister‘

Abb. 5 | Felsen-
treppe, Georg
Melchior Kraus,
um 1790

Goethe aus dem kleinen Pulverturm
und der Kugelfangmauer der Büchsen-
schützengesellschaft unter Ergänzung
einer kleinen strohgedeckten Hütte
das sogenannte Luisenkloster als
Kulisse für ein heiteres höfisches Ver-
kleidungsspiel (Abb. 6).

Mit diesen beiden ersten, von Goethe spontan initiierten Gar-
tenszenen begann die über Jahrzehnte andauernde Ausgestaltung
der Ilmaue zu einem Landschaftsgarten. Die Federführung über-
nahm schon bald der Herzog selbst. Begeistert von dem neuen
Naturgefühl, nutzte er das „Kloster" bereits kurz nach dem Fest
sowohl für gesellige Tafelrunden wie auch als Rückzugsort. 1784
ließ er es in eine schindelgedeckte, mit Baumrinde verkleidete
Eremitage umbauen, die fortan auch Borkenhäuschen hieß. Die
oberhalb des Platzes aufragende Kugelfangmauer der Büchsen-
schützengesellschaft bezog man ebenfalls in die Umgestaltung
ein, indem man sie in eine künstliche Ruine verwandelte (Abb. 7).

Noch 1778 wurde vom Luisenkloster ausgehend, im bisher
unwegsamen, felsigen und wildbewachsenen schmalen Hangbe-

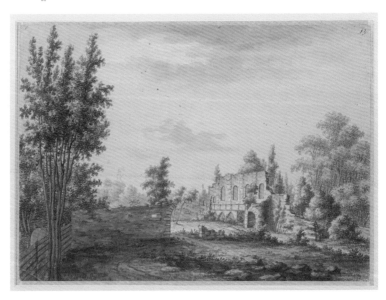

Abb. 7 | Künstliche Ruine im Weimarer Park,
Conrad Horny, 1787

reich der Kalten Küche, ein erster geschlängelter Rundweg an-
gelegt, der in den 1780er Jahren nach und nach mit Denkmälern
und Sitzplätzen ausgestattet wurde. Von markanten Punkten aus
schlug man Sichtachsen ins Ilmtal und darüber hinaus frei, an
deren Enden sich in unterschiedlichen Entfernungen Kirchturm-
spitzen, Parkgebäude, Brücken und andere Zielpunkte zeigten.
So weitete sich das Panorama über das Ilmtal hinweg in die Land-
schaft aus. Mit der Anlage der ersten „Englischen Partie" war der
Grundstock für den zukünftigen Weimarer Park gelegt (Abb. 8).

Bei der Ausführung orientierte man sich auch in Weimar an
dem als beispielhaft geltenden Park in Wörlitz. Für dessen
Schöpfer, den mit dem Weimarer Herrscherhaus befreundeten
Fürsten Leopold III. Friedrich Franz von Anhalt-Dessau, wurde
1782 in der Kalten Küche der Dessauer Stein errichtet (Abb. 9).
Im gleichen Jahr wurde am Ende des Rundweges eine Inschrift-
tafel mit Versen Goethes in einen Felsen eingelassen (Abb. 10).
Der 1787 vom Weimarer Hofbildhauer Martin Gottlieb Klauer
geschaffene Schlangenstein (Abb. 11) gilt als ein Pendant zum
Warnungsaltar im Wörlitzer Park. Anders als für das Wörlitzer

Abb. 8 | Kalte
Küche, Ausschnitt
aus dem Plan
von der Gegend
zwischen Weimar
und Belvedere,
Franz Ludwig
Güssefeld, 1782

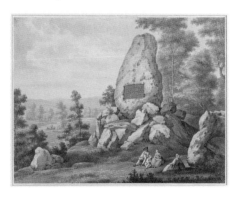

Abb. 9 | Dessauer Stein, Georg Melchior Kraus,
um 1800

Abb. 10 | Die Kalte Küche mit Inschrifttafel unter-
halb des Römischen Hauses, Georg Melchior Kraus,
um 1800

33

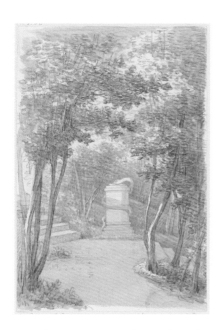

Abb. 11 | Schlangenstein, Georg Melchior Kraus, um 1787

Vorbild gab es jedoch im bescheideneren Ilmtal zunächst weder ein räumliches Gesamtkonzept noch einen mit der Anlage betrauten Gartenkünstler. Vielmehr entstanden situationsbedingt kleinere, zum Teil auch nur temporäre Szenen nebeneinander, deren Gestaltung sich die Weimarer Gartenenthusiasten und ihre Hofkünstler laienhaft widmeten. Die Chaumière des Hamburger Architekten Johann August Arens, später auch Schweizer Hütte oder Mooshütte genannt, beschloss im Jahr 1790 die Ausstattungsmaßnahmen in der Kalten Küche (Abb. 12).

Ein weniger sichtbares Parkelement ist die Große Parkhöhle. Sie entstand zwischen 1796 und 1806 mit der Absicht, dort Bier zu lagern. Die zugänglichen Stollen, von denen jenseits der Belvederer Allee einer wieder ans Tageslicht führte, wurden auch zur Gewinnung von Wegebaumaterial genutzt. In einer Nische gegenüber dem Nadelöhr befindet sich der Stolleneingang, neben dem die Rösche, eine Rinne zur Wasserableitung, als künstliche Felsenquelle zutage tritt (Abb. 13).

Die Entwicklung des „Parks bey Weimar"

In den frühen 1780er Jahren begann man, die beiden höfischen Anlagen – den Stern und den Welschen Garten – in den entstehenden Landschaftsgarten einzubeziehen.

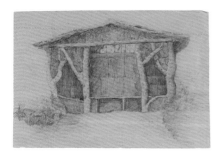

Abb. 12 | Mooshütte, Ludmila Kollar, 1826

DIE FELSENQUELLE

Abb. 13 | „Die Felsenquelle und Carl August's Clause", o. D.

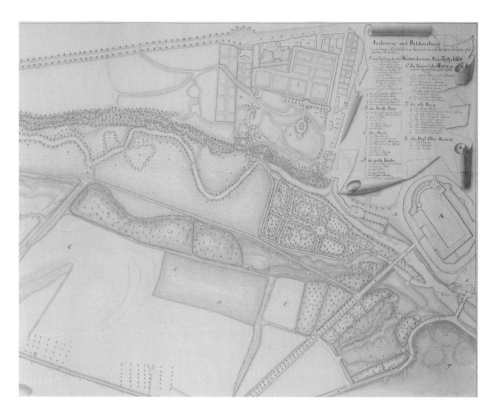

Der Stern blieb trotz seiner barocken Formensprache ein beliebter Aufenthaltsort der Hofgesellschaft. Die auf einer künstlichen Insel gelegene Anlage war seit ihrer Entstehungszeit vom Schloss her über einen Treppenabgang innerhalb eines Schlossbrückenpfeilers zu erreichen. Von Südwesten gelangte man über die lange Floßbrücke am Nadelöhr auf die Insel (Abb. 14 und 15). Herzog Carl August veranlasste mit der Einbeziehung des Sterns den Bau zweier Brücken über den Floßgraben an dessen Ostseite. Eine Fähre sorgte für die Anbindung von Westen, so dass man nun die Insel von überall bequem erreichen konnte. Der Stern hat bis heute seine barocke Grundstruktur aus Hauptallee, rechtwinklig querenden Wegen und dem großen runden Platz im Zentrum behalten. Die landschaftliche Umgestaltung vollzog sich innerhalb der

Abb. 14 | Ausschnitt aus dem Plan des „Fürstlichen Parc zu Weimar", Johann Friedrich Lossius, 1790

Abb. 15 | „Kahn zum Uebersetzen über einen Kanal oder Fluss, aus dem Park zu Weimar", Illustration aus Johann Gottfried Grohmanns *Ideenmagazin für Liebhaber von Gärten*, 1799

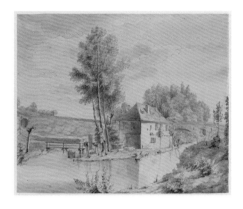

Boskette, die mit geschlängelten Wegen erschlossen sowie mit Bänken, Schaukel, Trou-Madame – einem Damenkegelspiel – und einer Pan-Statue ausgestattet wurden. Die Fischbecken wurden erhalten, und im Fischerhaus nördlich der Schlossbrücke ließ sich Carl August 1786 einen privaten Raum einrichten (Abb. 16). Auf den Wasserflächen wurden amerikanische Gänse und Enten sowie andere nicht heimische Wasservögel angesiedelt.

Die an der Ostseite des Sterns, am anderen Ufer des Floßgrabens entspringenden beiden Karstquellen, die Läutraquelle, im Volksmund Waschbrünnchen genannt, und das Ochsenauge, erhielten schlichte Einfassungen aus Kalksteinen, um ihren natürlichen Charakter zu bewahren (Abb. 17). Diese Szenerie wurde von 1784 bis 1786 durch eine künstliche Grotte ergänzt, in der eine bronzefarben gestrichene, vom Hofbildhauer Martin Gottlieb Klauer angefertigte Sphinx aus Sandstein ihren Platz fand. Ein sie verhüllender zarter Wasserschleier wurde von einem Pumpwerk erzeugt (Abb. 18). Auch der kurze natürliche Wasserlauf des Läutrabachs wurde gefasst und kurz vor der Mündung in die Ilm ein kleiner künstlicher Wasserfall inszeniert; sein Ufer wurde mit einem Tritonenrelief Klauers geschmückt.

Für die Erweiterung der Anlagen nach Osten hin zum Webicht kaufte der Herzog bis 1787 Grundstücke, unter anderem den Rothäuser Garten und zahlreiche Äcker am sogenannten Horn. Im Jahr darauf wurde auf einem Plateau am Rothäuser Berg das an das Forum Romanum erinnernde Monument der Drei Säulen errichtet (Abb. 19). Von einem darüber angeleg-

Abb. 17 | Läutraquelle (Waschbrunnen),
Georg Melchior Kraus, 1805

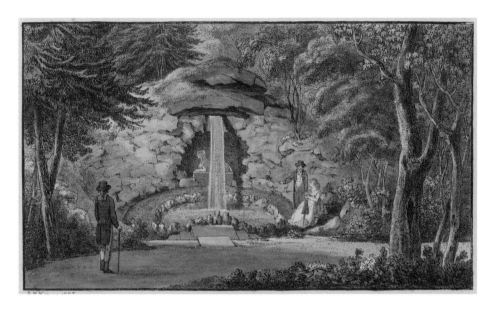

Abb. 18 | Grotte der Sphinx,
Georg Melchior Kraus, 1797

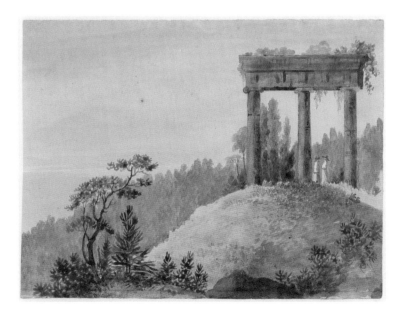

Abb. 19 | Drei Säulen auf dem Rothäuser Berg,
Georg Melchior Kraus, um 1790

ten Rosenhügel bot sich ein weiter Blick über die Stadt bis hin zum Ettersberg.

Im Frühjahr 1800 stellte man im Rothäuser Garten zur Erinnerung an die 1797 jung verstorbene Hofschauspielerin Christiane Becker-Neumann das Euphrosyne-Denkmal auf. Da sich der Erwerb weiterer Grundstücke in diesem Bereich immer schwieriger gestaltete, brach um 1800 die Entwicklung des Parks nach Osten hin zum Webicht ab (Abb. 20).

Gleichzeitig mit dem Stern war 1785 der östliche Bereich des Welschen Gartens umgestaltet und den neu geschaffenen „englischen Anlagen" angegliedert worden. Das alte, zwischenzeitlich zum Salon umfunktionierte Gewächshaus ließ Carl August zu einem „Gothischen Salon" umbauen, in dem er nun auch Gäste bewirten konnte. So entstand das erste repräsentative höfische Gebäude in den neuen englischen Anlagen. Im Umfeld pflanzte man nordamerikanische Laub- und Nadelbäume, die sich damals als „englische Hölzer" großer Beliebtheit erfreuten (Abb. 21).

Für die bis in die 1780er Jahre nebeneinander existierenden Anlagen – Stern, Welscher Garten, Rothäuser Garten und die „Englische Partie" in der Kalten Küche – tauchte 1787 erstmals die Bezeichnung Park auf. Nach

Abb. 21 | Entwurf zur Umgestaltung des Welschen Gartens, Johann Christoph Carl Gentzsch, 1785

und nach wurden in den Jahren der Parkentstehung zahlreiche Wiesen, Äcker und Gärten in der Ilmaue, in der oberweimarischen Flur, am östlichen Ilmhang und an der Belvederer Allee hinzuerworben, um die Anlage zu erweitern. Der Park wurde damals als „Fürstlicher", „Herzoglicher" und später ab 1815 als „Großherzoglicher Park" bezeichnet, in Reisebeschreibungen und Erinnerungen oft aber auch ganz schlicht als der „Park bey Weimar" (Abb. 22).

Schon vor der Fertigstellung der neuen dreiflügeligen, nach Süden offenen Schlossanlage plante man, den Landschaftsgarten auf beiden Seiten der Ilm bis an die wiedererstehende Residenz heranzuführen. Ende der 1790er Jahre waren nach einer Phase der Stagnation infolge der militärischen Konflikte mit Frankreich die Baumaßnahmen am Residenzschloss mit der Berufung des Architekten Friedrich Thouret wieder in Gang gekommen. Damit rückte auch das gesamte Umfeld des Schlosses in den Fokus der Aufmerksamkeit. Zur besseren Anbindung an den Park wurden ab 1798 auf der Westseite der Ilm, zwischen dem Schloss und der Bibliothek, der Schlossgraben und der Küchenteich verfüllt sowie die weniger ansehnlichen, südlich vorgelagerten Wirtschaftsgebäude vom Bibliotheksturm bis an die Ilm beseitigt. Lediglich

Abb. 22 | „Karte über den Herzoglichen Park zu Weimar", Johann Valentin Blaufuß, 1799

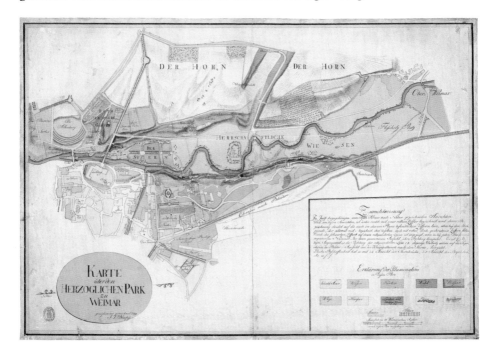

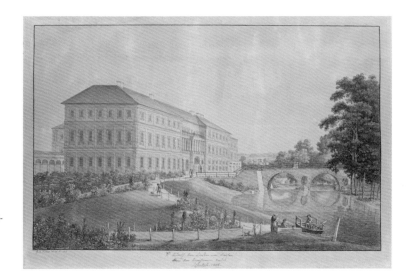

das 1803/04 durch Heinrich Gentz im klassizistischen Stil umgebaute Reithaus blieb stehen. Um das Schloss herum wurden Blütensträucher und Blumen gepflanzt (Abb. 23).

Auf der Ostseite, im Bereich des Sterns, entschied man sich zur Anbindung des Inselgartens an die Ilmwiesen in Richtung Oberweimar. Zu diesem Zweck wurde zunächst 1798/99 der Floßgraben verfüllt. Die lange Floßbrücke mit dem Wehr ersetzte man durch eine Naturbrücke mit Knüppelgeländer; die beiden anderen Brücken wurden ersatzlos abgerissen. Auch das Fischerhäuschen wurde abgetragen, das Pan-Standbild in der Stern-Mittelachse, das Tritonenrelief am Ufer der Läutra sowie der kleine Wasserfall verschwanden (Abb. 24).

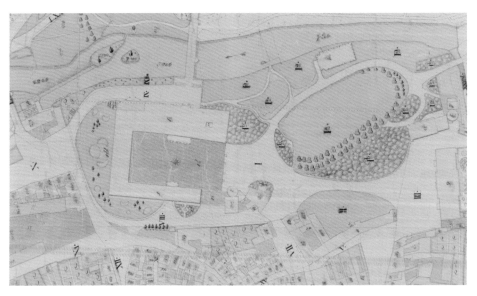

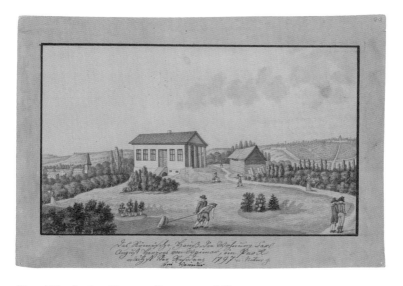

Abb. 25 | Römisches Haus, Konrad Westermayr, 1797

Das Römische Haus – Kunst und Natur

Schon in den 1790er Jahren verlagerte sich der Schwerpunkt der Parkentwicklung aus Richtung Stadt in die Ilmaue und entlang der Belvederer Allee. Bereits 1790 waren für den Bau des fürstlichen Sommerhauses die Tabakäcker südlich des Welschen Gartens angekauft worden. Von 1791 bis 1797 ließ Herzog Carl August das Römische Haus nach Plänen des Hamburger Architekten Arens errichten. Ideen für das Gebäude und für die Wahl des Architekten hatte Goethe von seiner Italienreise mitgebracht. Das Haus war von Anbeginn sowohl zum Sommeraufenthalt als auch zum Rückzugsort bestimmt (Abb. 25).

Am Fuße des Römischen Hauses vervollkommneten ein kleiner Wasserfall, das herzogliche Badehaus, die Badehausfähre und die Wiesenbrücke den sommerlichen Aufenthaltsort des Herzogs und setzten damit auch die Ausstattung des Parks entlang der Ilm flussaufwärts weiter nach Süden fort (Abb. 26). Eingebettet in Wiesen und große Baumgruppen an der Hangkante des steilen Ilmufers, boten sich vom Römischen Haus schöne Aussichten ins Ilmtal und in die weitere Umgebung. Der Blick weitet sich hier in die Landschaft, in eine Natur, die sich scheinbar selbst eindrucksvoll inszeniert. Aber auch der Bau selbst war

Abb. 26 | Badehaus an der Ilm, Georg Melchior Kraus, nach 1791

41

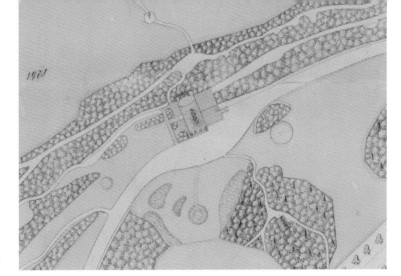

durch die exponierte Lage von vielen Standorten im Park weithin sichtbar. Wie schon das Borkenhäuschen steht auch das Römische Haus an einem zentralen Punkt der Parkanlage und bildet dadurch das bauliche Bindeglied zwischen der Ilmaue und dem oberen Parkareal. Beide Gebäude markieren einen jeweils bedeutenden Abschnitt der Parkgestaltung.

Für die umgebende Bepflanzung am Römischen Haus bezog man damals Gewächse aus anderen Regionen Europas sowie aus Nordamerika und Asien, darunter Pyramidenpappeln und nordamerikanische Laub- und Nadelbäume. Carl Augusts weitreichendes botanisches Interesse manifestierte sich in dem 1810 gegenüber dem Eingangsportal angelegten Blumengarten und einem Sumpfpflanzenbecken (Abb. 27).

Gleichzeitig mit dem Bau des Römischen Hauses wurde der vom Fürstenhaus kommende, leicht geschwungene Breite Weg

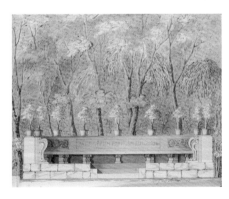

Abb. 28 | Entwurf einer halbrunden Steinbank am Eingang des Weimarer Parks, Johann Friedrich Rudolph Steiner, 1797

Abb. 29 | Ildefonso-Brunnen, Schnecke und „Gullischer Salon", Gottlob Friedrich Thormeyer, nach 1799

bis zum Römischen Haus fortgeführt, von wo er in weitem Bogen in die Belvederer Allee mündet. Dieser damalige Haupteingang in den Park wurde mit zwei antikisierenden, auf das Römische Haus vorausweisenden Elementen aufgewertet, dem Ildefonso-Brunnen und der Pompejanischen Bank (Abb. 28 und 29). Zusammen mit den Orangenbäumen auf den Postamenten am Haus der Frau von Stein entstand bereits am Parkeingang eine vor allem für Italienkenner vertraute Atmosphäre.

In der Ilmaue wurden auch entlang des Flusslaufs Pyramidenpappeln gepflanzt, sonst aber vor allem heimische Baumarten wie Ulmen, Erlen und Weiden. Ziel all dieser Tätigkeiten war die Erschaffung eines arkadischen Landschaftsbildes, dessen Mittelpunkt das Römische Haus wurde. Die Inszenierung einer lichten, heiteren römischen Landschaft entsprach der landläufigen Vorstellung Arkadiens.

Vom „Gothischen Salon" zum Tempelherrenhaus

Mit dem Abriss der dem „Gothischen Salon" gegenüberliegenden Schnecke im Jahr 1808 verlor der Park eines seiner interessantesten Bauwerke, das über 150 Jahre lang als eine bedeutende Sehenswürdigkeit der Weimarer Gärten gegolten hatte.

Im gleichen Jahr beschloss Carl August, den seit langer Zeit nicht mehr genutzten Salon in ein Überwinterungshaus für Orangen umzuwandeln. Unter der Leitung Carl Friedrich Steiners begann 1811 der Umbau im neugotischen Stil. An das neue Gewächshaus, für das sich später der Name Tempelherrenhaus einbürgerte, ließ Carl August als Ersatz für die abgebrochene Schnecke einen Treppenturm mit einer begehbaren Plattform anbauen, von der wieder ein Rundblick über den Park möglich war. Schon 1823 wurde das Gebäude erneut als Salon genutzt. Die Errichtung des Tempelherrenhauses war die letzte große Baumaßnahme im Park (Abb. 30).

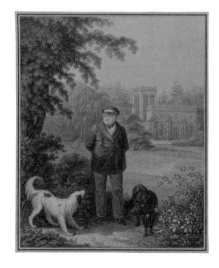

Abb. 30 | Carl August mit seinen Hunden vor dem Tempelherrenhaus, Carl August Schwerdgeburth, 1824

Nach den Befreiungskriegen und dem Aufstieg Sachsen-Weimars zum Großherzogtum schien das Interesse des nunmehrigen Großherzogs am Park in der Ilmaue nachzulassen. Er widmete sich nun verstärkt seinen botanischen Studien in Belvedere, wo zu jener Zeit mit dem „Hortus Belvedereanus" eine der umfangreichsten fürstlichen Pflanzensammlungen in Deutschland kultiviert wurde. Zwischen 1815 und 1828 mehrten sich die Verluste im großherzoglichen Park in Weimar. 1815 wurde die Wiesenbrücke entfernt, 1820 das Badehaus abgerissen, 1823 stürzten die Drei Säulen ein. Im darauffolgenden Jahr wurde der Ildefonso-Brunnen vom Parkeingang in die Stadt versetzt und 1828 entfernte man die beiden letzten Fähren am ehemaligen Badehaus sowie am Reithaus.

Am 3. September 1825 feierte Carl August sein fünfzigjähriges Regierungsjubiläum im Römischen Haus. Drei Jahre später, im Juni 1828, bewegte sich ein langer Trauerzug durch den Park zum Römischen Haus, wo der verstorbene Großherzog bis zu seiner Überführung in die Hofkirche und der anschließenden Beisetzung in der Fürstengruft aufgebahrt wurde.

Der Park nach 1828 – Entwicklung und Erhaltung

Nach dem Tod Carl Augusts wurde der Park in seinen wesentlichen Zügen erhalten. Seine Schwiegertochter, Großherzogin Maria Pawlowna, fühlte sich der Erhaltung der Anlage in besonderem Maße verpflichtet. Zu verdanken ist ihr unter anderem der Bau der Schaukelbrücke über die Ilm im Süden des Parks im Jahr 1833 (Abb. 31). Da sie jedoch aus Pietät keine Pflegearbeiten an den vorhandenen Gehölzen zuließ, verlor der Park schon nach wenigen Jahren sein malerisches Aussehen. Selbst die mahnenden Worte von Fachleuten konnten die Großfürstin nicht dazu bewegen, notwendige Fäll- und Auslichtungsmaßnahmen zu genehmigen.

Auch der Weimarer Hofgärtner Eduard Petzold, der von 1848 bis 1852 für den großherzoglichen Park zuständig war, konnte sich mit seinen Vorschlägen nur schwer durchsetzen. Lediglich am Römischen Haus und entlang des Breiten Weges erlaubte Maria Pawlowna Wiederherstellungsarbeiten und das Aushauen einzelner Sichten.

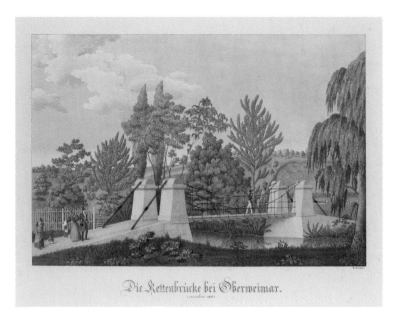

Abb. 31 | Ketten-
brücke bei Ober-
weimar, Karl
Friedrich Chris-
tian Steiner,
um 1833

Erst mit dem 1853 erfolgten Regierungsantritt Carl Alexan-
ders, der sich zur zeitgenössischen Gartenkunst Petzolds be-
kannte, konnte der Gehölzbestand wieder regelmäßig erneuert
werden (Abb. 32). 1858 trat Julius Hartwig die Hofgärtnerstelle
an. Seine Pläne für eine umfassende Parkerneuerung wurden
vom Großherzog gebilligt, wenngleich aufgrund der finanziellen
Situation nicht alle verwirklicht werden konnten. In weiten Tei-
len des Parks fällte man jetzt überalter-
te Bäume und pflanzte dafür neue an.
In diese Zeit fällt auch die Umgestal-
tung des zur Hofgärtnerei gehörenden
östlichen Teils des Welschen Gartens.
Dort wurde 1882 ein Archivgebäude
(heute Teil des Hauptstaatsarchivs Wei-
mar) errichtet und der heutige Beetho-
venplatz angelegt.

Den langjährigen Hofgärtner Hart-
wig löste zur Jahrhundertwende Otto
Sckell ab. Unter seiner Regie wurden

Abb. 32 | „Aussicht in das Ilmthal in der Nähe des
Römischen Hauses nach Entfernung des überwu-
chernden Unterholzes", nach Friedrich Preller d. J.,
Illustration aus Eduard Petzolds Die Landschafts-
Gärtnerei, 1888

45

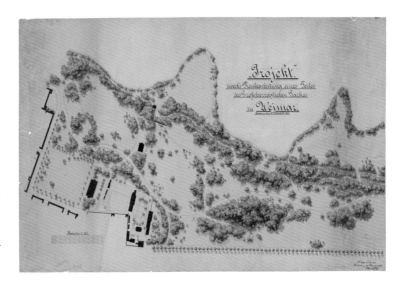

das Umfeld des Stadtschlosses, der Parkeingang am Liszt-Haus
und der Bereich zwischen Tempelherrenhaus und Lärchenrondell
(heute Liszt-Denkmal) neu gestaltet (Abb. 33). Kurz nacheinander
wurden die Denkmäler für Franz Liszt und William Shakespeare
sowie eine Nachbildung des Euphrosyne-Denkmals aufgestellt
(Abb. 34). In der Sternallee fällte man 1913/14 die alten, brüchig
gewordenen Schwarzpappeln und ersetzte sie durch Kastanien.

Während und nach dem Ersten Weltkrieg mehrten sich infol-
ge des Arbeitskräftemangels die Verfallserscheinungen im ge-
samten Park. Nach der Fürstenenteignung führte
Sckell sein Amt weiter. Er wurde 1923 mit der
Oberleitung der Staatlichen Parkverwaltung Thü-
ringen betraut, der auch die Weimarer Gärten
unterstanden. Bis zu seinem Dienstende im Jahr
1928 bemühte er sich trotz fehlender Mittel und
Arbeitskräfte, den Park in einem würdigen Zu-
stand zu erhalten.

Im Frühjahr 1945 hinterließen Bombenangrif-
fe auf Weimar 50 Bombentrichter und stark geschä-
digte Gehölze im Park an der Ilm sowie große
Schäden am Ilmufer (Abb. 35). Auch das Tempel-
herrenhaus wurde stark beschädigt und musste
bis auf die heute erhaltene Ruine abgerissen wer-
den. In der Nähe des Liszt-Hauses richtete die
Rote Armee im Juni 1945 einen Friedhof ein, der

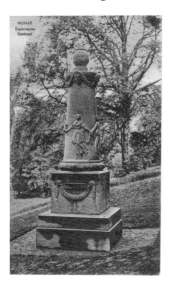

heute als Sowjetischer Ehrenfriedhof dem Kriegsgräberschutz unterliegt (Abb. 36). Auf der Südseite des Schlosses und auf der Glockenwiese südlich des Römischen Hauses wurde Trümmerschutt aus der Innenstadt aufgeschüttet und anschließend begrünt. Bis zum Goethejahr 1949 war man bemüht, die Kriegsschäden im Park weitestgehend zu beseitigen.

Abb. 35 | Wassergefüllter Bombentrichter im Park, 1945

1952 übernahm die Stadt Weimar den Park. Für die fachliche Betreuung wurde der Dresdner Gartenarchitekt Hermann Schüttauf gewonnen. Er erstellte 1957 ein Gutachten für die erforderlichen Wiederherstellungsarbeiten und begleitete diese bis zu seinem Tod 1967. In dieser Zeit wurde das inzwischen marode Borkenhäuschen abgerissen und an seiner Stelle eine Nachbildung errichtet. Auch der in der Nachkriegszeit stark beschädigte Schlangenstein wurde 1968 ersetzt.

Nach 1945 stellte man vorwiegend in Randbereichen des Parks die Dichterdenkmäler für Alexander Puschkin, Adam

Abb. 36 | Eingang des Sowjetischen Ehrenfriedhofs im Park an der Ilm

Mickiewicz, Louis Fürnberg und Sándor Petőfi auf. Im Jahr 2000 kam das Hafis-Goethe-Denkmal am Beethovenplatz hinzu, das für den kulturellen Dialog zwischen Orient und Okzident steht.

Um das klassische Erbe Weimars zu vereinen und zu bewahren, wurde der Park an der Ilm, wie er heute genannt wird, 1970 von den Nationalen Forschungs- und Gedenkstätten der klassischen deutschen Literatur (heute Klassik Stiftung Weimar) übernommen. Die damals gegründete Gartendirektion (heute Abteilung Gärten) übernahm die wissenschaftliche Betreuung und praktische Pflege der Anlage. Auf der Grundlage einer gartendenkmalpflegerischen Zielstellung wird der Park seither im Sinne seiner Schöpfer erhalten und gepflegt. Dazu gehören die Grundinstandsetzung von Wegen und Plätzen, die Regenerierung des Gehölzbestandes, das Freilegen von Sichtachsen und die Wiederherstellung von Parkräumen sowie die Restaurierung der Parkarchitekturen und Denkmäler.

Kulturelle Höhepunkte wie das Europäische Kulturstadtjahr 1999 und die BUGA 2021, aber auch Naturereignisse wie mitunter auftretende Hochwasser gaben immer wieder Anlass für umfangreiche Sanierungsprogramme. In den kommenden Jahren soll mit der denkmalpflegerischen Instandsetzung des Residenzschlosses auch dessen verlorengegangenes gartenkünstlerisches Umfeld zurückgewonnen werden.

Heute ist der Park an der Ilm ein wichtiger Teil der Erinnerungskultur der Weimarer Klassik (Abb. 37). In ihm spiegeln sich sowohl die gartenkünstlerische Auffassung jener Zeit als auch das damalige Verhältnis zur Natur. Durch die seither um den Park gewachsene Stadt und die sich rasant verändernden gesellschaftlichen Bedürfnisse unterliegt die denkmalgeschützte Anlage einem hohen Nutzungsdruck. In diesem Spannungsfeld – der Erhaltung des Gartenkunstwerks und den Freizeitaktivitäten der Besucherinnen und Besucher – stellt sich die Frage nach dem Umgang mit diesem einzigartigen Gartendenkmal immer wieder neu.

AS

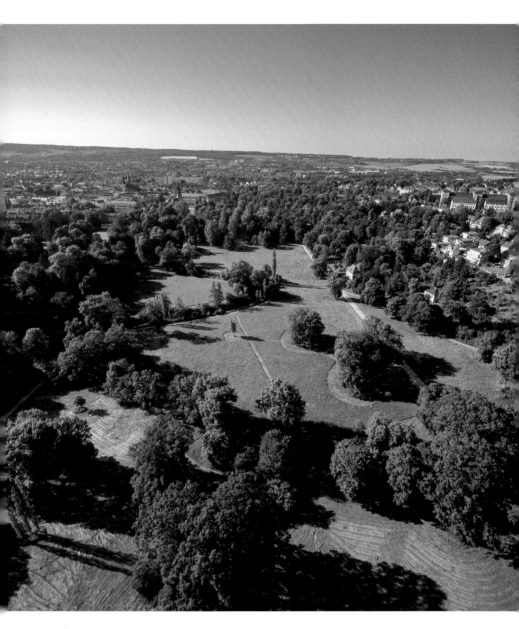

Abb. 37 | Blick von Süden in Richtung Stadt über den
Park mit Goethes Gartenhaus

Der Parkeingang oberhalb der Kalten Küche entstand 1785. Zu dieser Zeit wurde der Welsche Garten in die Parkgestaltung einbezogen; die östlichen Partien des im 17. Jahrhundert angelegten Lust- und Nutzgartens wurden umgestaltet.

„Da also nach und nach die ganze Gegend eine gänzliche Umschaffung erlitt: so mußte natürlich die Reihe endlich auch an obenerwähntes Gebäude [das alte Gewächshaus] kommen. Man gab ihm von aussen das Ansehen einer alten gothischen Kapelle, und setzte zu mehrerer Illusion auf jede der vier Dachecken eine Statue, die eine Art Ritter des Teutschen- oder Johannitter-Ordens vorstellt, den innern Raum aber, wo vordem blos Spinnen, Mäuse, Ratzen, Fledermäuse und dergleichen Kinder der Finsterniß mehr, ihre Residenz aufgeschlagen hatten, schuf man in einen Saal um, der zuweilen den ganzen sehr zahlreichen weimarischen Adel in seine Wände einschließt; indem dieses der Ort ist, wo der Herzog des Sommers über seine fremden Gäste des Nachmittags und Abends zu bewirthen pflegt."

Wilhelm Schumann, Beschreibung und Gemälde der Herzoglichen Parks bey Weimar und Tiefurt, 1797

Aussicht am oberen Eingange in den Herzogl. Parck bey Weimar

Aussicht am oberen Eingange in den Herzogl. Parck
bey Weimar
Radierung von Georg Melchior Kraus, 1788
aus: Aussichten und Parthien des Herzogl. Parks
bey Weimar, 1. Heft, 1. Blatt

PERSPEKTIVEN –
EIN SPAZIERGANG DURCH
DEN PARK

Als Ausgangspunkt für einen Parkrundgang empfiehlt sich die Pompejanische Bank. Diese große Halbrundbank, auch Exedra genannt, befindet sich im oberen Parkbereich unweit der Herzogin Anna Amalia Bibliothek gegenüber dem Haus der Frau von Stein. Sie wurde am Übergang von der Stadt zum Park aufgestellt, in der Nähe des Fürstenhauses, der heutigen Hochschule für Musik Franz Liszt, das zur Entstehungzeit des Parks herzoglicher Wohn- und Regierungssitz war. So ist es auch nicht verwunderlich, dass von dort die Entwicklung des Landschaftsgartens ihren Ausgang nahm.

Abb. 1 | Pompejanische Bank am Parkeingang

Die Pompejanische Bank gehört zu den antikisierenden Ausstattungselementen des Parks. Ihre Wangen werden von Löwen-Greifen-Füßen gebildet. Die Lehne ist mit einem Arabeskenmotiv verziert. Geschaffen wurde sie nach dem Vorbild des Grabmals der Priesterin Mamia in der Gräberstraße Pompejis, das Goethe und Anna Amalia auf ihren Italienreisen besucht hatten. In Weimar steht diese Bank seit 1799 am Parkeingang und vermittelt zwischen der urbanen Struktur der Stadt mit ihren Residenzbauten und dem sich nach Süden entwickelnden Landschaftsraum des herzoglichen Parks (Abb. 1).

Von hier aus folgen wir dem Weg oberhalb der Hangkante und blicken am Ende der großen Wiese auf die Ruine des im Zweiten Weltkrieg zerstörten Tempelherrenhauses, die den südlichsten Punkt des ehemaligen Welschen Gartens markiert (Abb. 2).

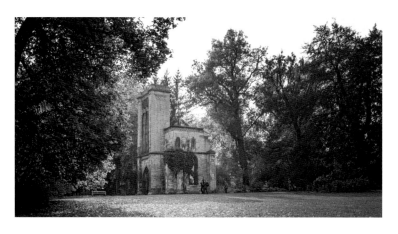

Abb. 2 | Ruine des Tempelherrenhauses

Rechts führt ein kurzer Weg auf den erhöht liegenden und mit einem Sitzplatz ausgestatteten Rosenhügel. Schon nach wenigen Metern auf dem Hauptweg öffnet sich eine in den 1930er Jahren geschaffene Sichtachse auf Goethes Gartenhaus (Abb. 3).

Der rechts des Weges deutlich wahrnehmbare Höhenversatz markiert die östliche Grenze des alten Welschen Gartens, der heute Teil des Parks ist. Die auf der Wiese stehenden malerischen Blutbuchen wurden in der Mitte des 19. Jahrhunderts gepflanzt.

Leicht geschwungen verläuft der Weg weiter nach Süden. Schon bald führt links die Felsentreppe hinab zur Ilm. In ihrem unteren Abschnitt befindet sich ein aus Felsen gebildeter schmaler Durchlass, „das Nadelöhr" genannt (Abb. 4). Diese von Goethe geschaffene Architektur mit ihrer künstlich erzeugten Enge erinnert an den tragischen Freitod einer Hofdame. Die kleine Platzfläche zwischen dem Ausgang der Parkhöhle und der 2019 nach historischem Vorbild neu errichteten Naturbrücke diente einst der Hofgesellschaft zum geselligen Beisammensein im Schatten der Bäume, begleitet

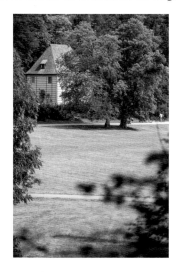

Abb. 3 | Blick zu Goethes Gartenhaus

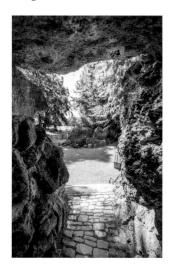

Abb. 4 | Blick durch das Felsentor

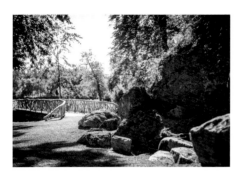

Abb. 5 | Felsen-
brunnen und
Naturbrücke

vom Gemurmel der Ilm (Abb. 5). Über die Brücke führt ein Weg zu Goethes Gartenhaus.

Der Spaziergang folgt jedoch zunächst dem Weg, der sich eng an den mit Bäumen und Sträuchern bewachsenen Felsen und Schotterbänken aus pleistozänem Ilm-Konglomerat entlangwindet. Nach der nächsten Biegung ist das mit Baumrinde beschlagene Borkenhäuschen zu sehen. Bevor man die Treppe emporsteigt, markiert eine in den Weg eingelassene Messingplakette mit der Inschrift „Hebe Deinen Blick und verweile" die etwa 1,7 Kilometer lange Blickachse zum Kirchturm von Oberweimar. Einst lenkte eine weiße Bogenbrücke über der Ilm das Auge über die Wiesen bis zur Kirchturmspitze.

Von der Galerie am Borkenhäuschen sieht man in der Ferne Goethes Gartenhaus. Hier, wo sich einst ein kleiner Steinbruch befand, wurde 1778 anlässlich des Namenstages der Herzogin Luise eine klösterliche Staffage errichtet, das Luisenkloster. Herzog Carl August ließ sich diese Eremitenhütte zu einem kleinen Refugium ausbauen, das wegen seiner äußeren Verkleidung mit Borke den heutigen Namen erhielt. Das jetzige Gebäude ist eine vor sechzig Jahren entstandene Kopie, die allerdings die Wirkung des Originals verfehlt (Abb. 6). An die kleine Terrasse schließt im Süden ein ovaler Platz an, das sogenannte Eschenrondell. Dort

Abb. 6 | Blick nach
Oberweimar mit
Borkenhäuschen

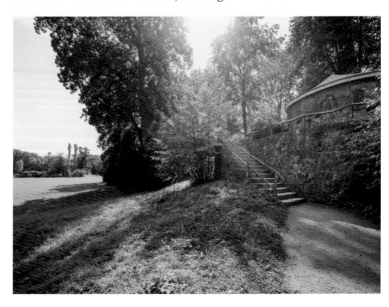

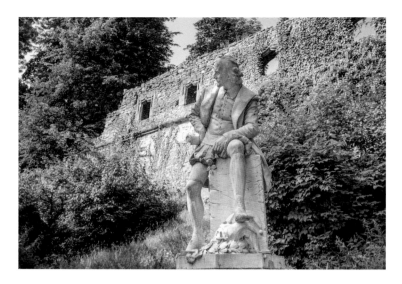

traf sich die Hofgesellschaft, feierte und vergnügte sich. Nadelöhr und Borkenhäuschen bilden gemeinsam die Keimzelle des Landschaftsparks.

Ein etwas versteckt liegender Treppenweg nördlich des Borkenhäuschens führt zurück in den ehemaligen Welschen Garten. Der Parkrundgang setzt sich über die abgewinkelte Treppenanlage hinauf zur Künstlichen Ruine fort (Abb. 7).

Hoch emporragend steht die romantisch mit Efeu berankte ehemalige Kugelfangmauer der Büchsenschützengesellschaft. Vor dieser Kulisse wurde 1904 das Shakespeare-Denkmal zu Ehren des Dichters aufgestellt. Die Ruine erzeugt die Illusion, der Überrest einer zerstörten mittelalterlichen Burg zu sein. Verstärkt wird diese Wirkung durch die gotischen Fenstergewände, den versunkenen Türbogen und das Wappen der Grafen von Gleichen, eines ausgestorbenen thüringischen Adelsgeschlechts (Abb. 8). Oben hinter den Fensterbögen konnte man früher wie auf einer Galerie spazieren und ‚gerahmte‘ Blicke ins Ilmtal genießen.

Von diesem stimmungsvollen Platz aus folgt man dem links sanft hangabwärts führenden Weg in den schattigen Bereich der Kalten Küche. Der sich nun leicht dahinschlängelnde Spazierweg im englischen Stil wurde ab 1778 als Rundweg im noch unerschlossenen Dickicht des Ilmhangs angelegt.

Abb. 9 | Schlangenstein

Der Name Kalte Küche ist eine alte Flurbezeichnung, die sich von dem dicht bewachsenen Ilmhang herleitet, an dem es stets schattig und kühl bleibt.

Nach einigen Metern passiert man eine in stiller Abgeschiedenheit stehende Sitzbank. Kurz danach führen Stufen hinab zum 1787 aufgestellten Schlangenstein, einem weiteren Zeugnis für die Antikenbegeisterung der Zeit. Hier ist es ein Opferaltar – ein Säulenstumpf, um den sich eine Schlange windet, die eines der Opferbrote verzehrt. Die Inschrift „Genio huius loci" beschwört den Schutzgeist dieses Ortes. Vorbild war ein Wandgemälde in Herculaneum (Abb. 9).

Die weiter absteigende Treppe führt zu einer artenreichen Wiese und dem parallel zur Ilm verlaufenden Uferweg, über den man zum Borkenhäuschen zurückgelangt. Der Rundgang folgt jedoch dem sanft ansteigenden schattigen Pfad in der Kalten Küche und endet an der „Schillerbank", die den Lieblingsplatz des Dichters im Weimarer Park markiert. Der Entwurf für den heute dort stehenden Banktypus, eine Holzbank mit geschwungener Rückenlehne, stammt aus den 1950er Jahren Hier öffnet sich eine in der Entstehungszeit des Parks angelegte Sichtachse über die Wiesen der Ilmaue auf den Stern und zu Goethes Gartenhaus (Abb. 10).

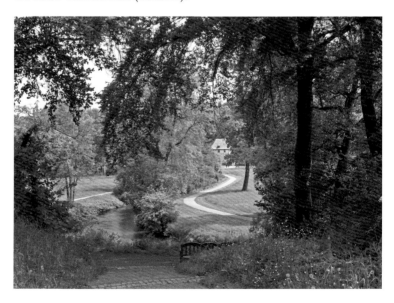

Abb. 10 | Blick über die Schillerbank
zu Goethes Gartenhaus

Der nun leicht ansteigende Pfad mündet nach wenigen Metern in einen breiteren Weg, der aus dem oberen Parkbereich vom Tempelherrenhaus herabführt. An der gegenüberliegenden Einmündung erinnert ein Sitzplatz am Fuße einer Felspartie an die 1790 errichtete Schweizer Hütte, ein mit Stroh gedecktes und ausgeschlagenes Häuschen, das erst in der Mitte des 20. Jahrhunderts verloren gegangen ist (Abb. 11).

Der Blick ins Ilmtal zeigt im Südosten den Kirchturm von Oberweimar am Ende einer langen Sichtachse, deren Ausgangspunkt sich an einem höhergelegenen Standort befindet. Etwas weiter entfernt zieht ein großer Felsblock, der Dessauer Stein, die Aufmerksamkeit auf sich (Abb. 12). Auf dem Weg dorthin passiert man einen höhergelegenen Sitzplatz, von dem sich eine

heitere Aussicht auf die mäandernde Ilm und die offenen Auenwiesen mit ihren malerisch gruppierten Altbäumen auftut.

Der Dessauer Stein, ein fünf Meter hoher Travertinmonolith, der unter großer Anteilnahme der Weimarer Bevölkerung 1782 aus einem der Steinbrüche jenseits der Belvederer Allee mit erheblichem Aufwand hierher transportiert wurde, erinnert mit seiner Inschrift „Francisco Dessaviae Principi" an die freundschaftlichen Beziehungen zwischen dem Weimarer Herzog Carl August und dem um einige Jahre älteren Fürsten Leopold III. Friedrich Franz von Anhalt-Dessau.

Auf dem hangabwärts ins Ilmtal führenden Weg gelangt man über die Duxbrücke auf die Ostseite der Ilm. Der Rundgang folgt jedoch dem leicht ansteigenden Weg, der aus der schattigen Kalten Küche auf die lichten Wiesen im oberen Park leitet. Ein kurzer Verbindungsweg, der eine große Wiese teilt, führt zum Breiten Weg, der vom Fürstenhaus kommend leicht geschwungen

Abb. 11 | Standort der ehemaligen Schweizer Hütte

Abb. 12 | Blick zum Kirchturm nach Oberweimar und zum Dessauer Stein

Abb. 13 | Franz
Liszt-Denkmal

bis zum Römischen Haus führt und von dort in weitem Bogen in die Belvederer Allee mündet. Schaut man nach Norden, zurück zur Stadt, erscheint in der Ferne das 1902 aus Carrara-Marmor errichtete, weithin leuchtende Liszt-Denkmal vor einer grünen Eibenwand (Abb. 13).

Den Weg nach Süden fortsetzend, schiebt sich das scheinbar über der Hangkante schwebende Römische Haus mit seiner hellen Fassade ins Bild. Herzog Carl August ließ es von 1791 bis 1797 als Gartenhaus errichten, um sich dort dem Zwang des Hoflebens entziehen zu können. Durch seine Lage und die Gestaltung seiner Umgebung erreichte die Parkentwicklung hier ihren Höhepunkt.

Links und rechts des Weges rahmen Baumgruppen und Sträucher abwechslungsreich die Szenerie. Erst in der Annäherung wird das rustikale Untergeschoss sichtbar, auf dem das vermeintlich schwebende Gebäude ruht. Im Näherkommen öffnet sich der Blick ins Ilmtal, der im Süden durch die kleinen Ortschaften Oberweimar und Ehringsdorf sowie die Belvederer Höhe begrenzt wird.

Je näher man dem Römischen Haus kommt, desto weiter öffnet sich der umgebende Gartenraum. Rechts des Weges erscheint ein intensiv gestalteter großer Blumengarten, auf dessen Beeten schön blühende und duftende Gehölze, Stauden und abwechslungsreiche Sommerblumen wachsen (Abb. 14). Als Pendant zu

Abb. 14 | Römisches Haus mit
Blumenclumps

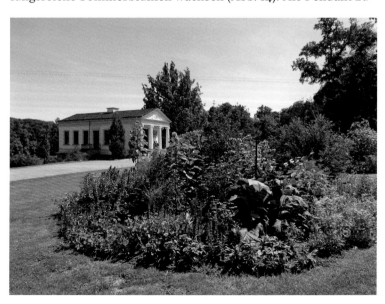

diesem Blumengarten entstand weiter
südlich ein Sumpfpflanzenbecken.

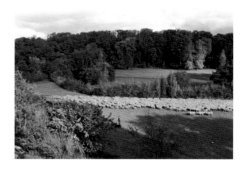

Vom Römischen Haus gehen Wege
in alle Himmelsrichtungen. Über
Treppen gelangt man vom oberen Park
bis in die Ilmaue hinunter. Mit dem
Hinabsteigen ins Souterrain erreicht
man die dem Untergeschoss vorgela-
gerte Säulenhalle mit dem Brunnen-
trog. Von hier aus bieten sich schöne
Sichten in den Park und die Umgebung
(Abb. 15). Die in der Ilmaue stehenden
Pyramidenpappeln vervollkommnen
mit ihrem säulenförmigen Wuchs das
Bild einer arkadischen Landschaft.

Die Besichtigung des Gebäudes
ist lohnend. Im Untergeschoss gibt
eine medial aufbereitete Ausstellung,
in der auch Modelle verloren gegange-
ner Parkarchitekturen zu sehen sind,
einen Überblick über die Geschichte des herzoglichen Parks.

Hier am Römischen Haus erlebt man eine künstlerisch in-
szenierte Landschaft mit einem weithin sichtbaren Gebäude,
eine Situation, die sich deutlich von derjenigen aus der Entste-
hungsphase des Parks am Borkenhäuschen abhebt, in der noch
die Wiederentdeckung der Natur, die nur punktuell gehöht
wurde, im Vordergrund stand. Die Enge, der Schatten und die
Einfachheit des Borkenhäuschens und der Kalten Küche stehen
in starkem Kontrast zu der Weite, dem Licht und dem künstle-
rischen Anspruch des Römischen Hauses.

Der Parkrundgang führt vom Brunnentrog im offenen Teil
des Untergeschosses weiter nach Süden auf den mittleren Hang-
weg. Immer wieder öffnen sich Durchblicke in die Ilmaue.
Rechts des Weges taucht, einige Stufen erhöht, eine halbrund
ausgemauerte Nische mit zwei Sitzbänken auf, der einstige
Lieblingsplatz der Herzogin Luise (Abb. 16). Auch von hier bietet
sich ein schönes Panorama über die Wiesen bis hin nach Ober-

Abb. 15 | Schaf-
herde unterhalb
des Römischen
Hauses

Abb. 16 | Lieb-
lingsplatz von
Herzogin Luise

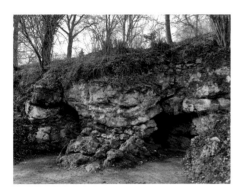

Abb. 17 | Doppel-
torige Höhle

weimar. Zwischen dichten Gehölzen, dem Weg weiter folgend, gelangt man zum südlichen Ende des Parks. An der Spitzkehre nach links abbiegend, schlägt man den Weg zurück in den Park und zur Stadt ein. Geradeaus geht es weiter nach Oberweimar und entlang der Belvederer Allee bis zum Schlosspark Belvedere.

Auf dem eingeschlagenen, sich leicht schlängelnden unteren Weg entlang der Glockenwiese kommt man zu einer Sitzbank. Hinter einem gegenüberliegenden kleinen Felshang versteckt sich die 1797 in pleistozänen Travertin gehauene Doppeltorige Höhle, deren kurzer Felsengang betreten werden darf (Abb. 17). Nur wenige Meter weiter verschließt das 1817 errichtete Löwenkämpferportal einen ehemaligen Stollenanfang, der zu den Steinbrüchen auf der Westseite der Belvederer Allee geführt werden sollte. Die beiden romanischen Säulenkapitele stammen aus der Klosterkirche Thalbürgel (Abb. 18).

Von hier unten zeigt sich das Römische Haus in einer voll kommen anderen Perspektive. Der kleine Wasserfall, der sich am Fuß des Gebäudes ergießt, ist Teil der belebenden Wasserspiele rund um das Haus. Der Weg weitet sich hier zu einem kleinen Platz, von dem eine steile Treppe hinauf zum Römischen Haus führt. Zugleich markiert er den südlichsten Punkt des ersten „Englischen Spazierweges", an dem bereits 1782 die Inschrifttafel mit Versen Goethes in die Felswand eingelassen wurde (Abb. 19).

Abb. 18 | Löwen-
kämpferportal

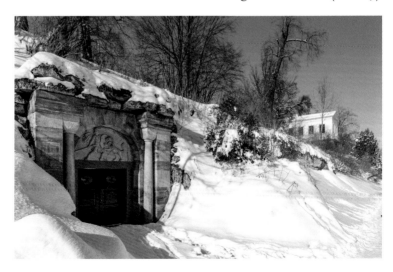

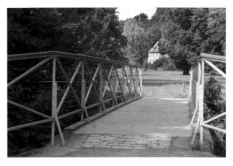

Weiter nach Norden, entlang des bewachsenen, felsigen Hangs und begleitet von den im Tal liegenden Ilmwiesen, leuchtet halbrechts in der Ferne das nächste Ziel, die in Bremer Grün gestrichene Duxbrücke, über die man zum anderen Ilmufer gelangt (Abb. 20). Zwischen den Auengehölzen ragen vereinzelt Pyramidenpappeln steil in den Himmel. Richtung Süden bestimmt das am Hang aufragende Römische Haus den ausgedehnten Parkraum.

Auf der anderen Seite der 1819 fertiggestellten neuen Duxbrücke – der Name Dux leitet sich von einem früheren Besitzer des Geländes her – zeigt sich Goethes Gartenhaus. Um auf kurzem Wege dorthin zu gelangen, muss der Uferweg rechts der Brücke eingeschlagen werden, der im Corona-Schröter-Weg, dem Hauptweg im Tal, endet. Die Richtung nach Norden beibehaltend, erhebt sich am Hang ein nahezu quadratischer, pavillonartiger Bau, das Pogwischhaus. Das Grundstück gehörte einst der Familie von Goethes Schwiegertochter Ottilie von Pogwisch und beherbergt heute Gästewohnungen der Klassik Stiftung Weimar (Abb. 21).

Der schnurgerade Promenadenweg, der die Stadt und Oberweimar miteinander verbindet, ist auch Teil des Ilmradwegs, der von ihrer Quelle im Thüringer Wald bis zur Mündung in die Saale bei Großheringen verläuft.

Unverkennbar am Fuße des Hanges steht Goethes Gartenhaus, das mit seinem knapp einen Hektar großen Garten besichtigt werden kann. An der Weggabelung gelangt man über den flussbegleitenden Weg zur Naturbrücke am Nadelöhr.

Der Spaziergang setzt sich auf der Promenade fort; vorbei an Goethes Garten geht es weiter

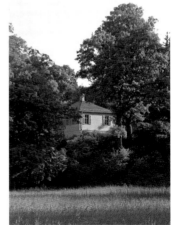

Abb. 19 | Inschrifttafel am Aufgang zum Römischen Haus

Abb. 20 | Duxbrücke mit Goethes Gartenhaus im Hintergrund

Abb. 21 | Blick auf das Pogwischhaus

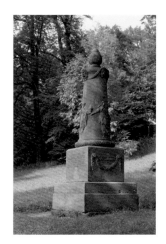

Abb. 22 | „Stein
des guten Glücks"
in Goethes Garten

Abb. 23 | Euphro-
syne-Denkmal

zum Stern. Über den Gartenzaun kann man einen Blick auf den „Stein des guten Glücks" erhaschen (Abb. 22). Am Ende des Zauns steht eine dicke Stieleiche, der wohl älteste Baum des Parks. Am Hang oberhalb dieses Baumriesen fällt das säulenförmige Euphrosyne-Denkmal auf. Es handelt sich um eine 1912 hier aufgestellte Kopie des auf dem Historischen Friedhof stehenden Denkmals, die vom Schriftsteller Ernst von Wildenbruch für den großherzoglichen Park gestiftet wurde (Abb. 23).

Von der Ostseite der Gartenhauswiese erblickt man am anderen Ilmufer, hoch aufragend über dem dicht bewachsenen Hang, die Künstliche Ruine. Am Ende der großen Wiesen führt der Weg linker Hand zur Hauptallee des Sterns, der sich schon von Weitem durch seine dichte Gehölzwand angekündigt hat. Nach wenigen Metern steht man am Anfang der breiten Allee. Der von hohen Hybridpappeln gerahmte Blick endet an der großen steinernen Schlossbrücke (Abb. 24). Schaut man zurück nach Süden in den Park, zeigt sich, durch die geschwungene Linie

Abb. 24 | Stern-
Allee mit Schloss-
brücke

des Weges zur Naturbrücke betont, hoch über der Ilm das Römische Haus.

Angezogen von der monumentalen Schlossbrücke, erreicht man zunächst einen großen runden Platz. Die namensgebenden, sternförmig angeordneten Wege und der Platz waren Teil des in der Mitte des 17. Jahrhunderts begonnenen barocken Kanalgartens, dessen Ausführung aber schon wenige Jahre nach Baubeginn wieder abgebrochen wurde. Auf der Westseite erscheint am anderen Ilmufer der mächtige Bibliotheksturm, ehemals Teil der Stadtbefestigung (Abb. 25). Unterhalb des Turms entdeckt man am Ilmufer ein Brückenbauwerk, den Einlauf des Schützengrabens, mit der Jahreszahl 1824 und dem Monogramm Carl Augusts.

Dort, wo die Gehölzboskette des Sterns enden und sich der Parkraum weitet, führt rechts ein leicht geschwungener Weg zu zwei Karstquellen. Zuerst kommt man zur Quelle des Läutrabachs. Die Stelle des Wasseraustritts aus dem Hang wurde 1784 durch zwei übereinander in den Hang gesetzte Travertinbänke gefasst, wodurch ein natürlicher Eindruck erweckt wird (Abb. 26). Dem beidseitig mit Kalkstein eingefassten Bach folgend, gelangt man zur zweiten, mit Tuffsteinen gefassten Sprudelquelle, dem Ochsenauge (Abb. 27). An dem kleinen runden Quelltopf stehen Sumpfzypressen. Gegenüber der Sprudelquelle erhebt sich am felsigen Hang die 1784 errichtete Travertinsteingrotte, die von

Abb. 25 | Blick über den Stern zum Bibliotheksturm

Abb. 26 | Läutraquelle

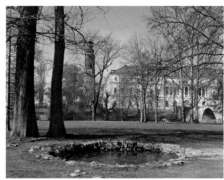

Abb. 27 | Ochsenauge

63

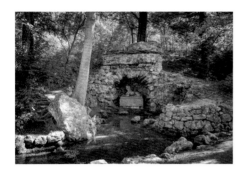

Abb. 28 | Sphinx-
grotte

einer Sphinx bewacht wird. Das originale Bildwerk ist heute im Römischen Haus zu sehen (Abb. 28).

Das nächste Ziel ist die Schlossbrücke. In einem der Pfeiler führt eine leicht gewendelte Treppe hinauf auf die Brücke, von der sich ein wunderbarer Rundblick bietet (Abb. 29): im Süden der Stern und am anderen Ufer das Reithaus und die Herzogin Anna Amalia Bibliothek, in der Achse der Brücke die säulengeschmückte Ostfassade des Residenzschlosses, im Norden links das Burgmühlenwehr und über den Fluss gespannt die Kegelbrücke. Daneben schimmert in den Wintermonaten das Goethe- und Schiller-Archiv durch die unbelaubten Bäume. Im Osten führt der steil ansteigende Fahrweg zum Webicht, einem ehemaligen Jagdgebiet der Weimarer Herzöge, und von dort weiter zum Tiefurter Park. Unterhalb der Brücke reicht der Park noch bis zur Kegelbrücke (Abb. 30).

Über die Brücke und am Ostflügel des Schlosses vorbei schwenkt der Weg nach links in Richtung Reithaus zum Schlossvorplatz. Durch einen schmiedeeisernen Zaun geschützt, schmücken Blumenclumps, fünf kleine und ein großer, den Eingangsbereich des Schlosses. Diese Beete sind ein bescheidener Rest der einst umfangreichen Blumenarrangements rund um die gesamte Schlossanlage. Dem Schloss gegenüber befindet sich die große Reithauswiese, deren Westseite von einer alten Linden-

Abb. 29 | Schloss-
brücke mit
Treppenaufgang
und Ostflügel des
Schlosses

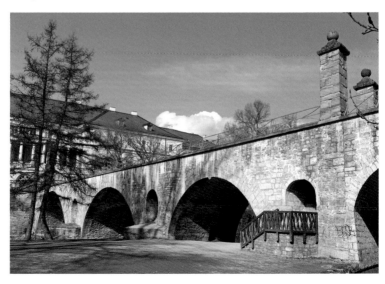

Abb. 30 | Blick
zur Kegelbrücke

allee gesäumt wird. Dieser Gartenbereich gehört erst seit der
Fertigstellung des Schlosses um 1803 zum Park. Das alte Reit-
haus wurde 1804 durch den Schlossarchitekten Heinrich Gentz
im klassizistischen Stil umgebaut (Abb. 31).

Vom Schlossvorplatz gelangt man auf kurzem Weg entlang
der Parkkante am historischen Gebäude der Herzogin Anna
Amalia Bibliothek vorbei zum Ausgangspunkt an der Pompeja-
nischen Bank zurück oder ist nach wenigen Schritten mitten im
Zentrum Weimars (Abb. 32).

AS

Abb. 31 | Blick über die Ilm zum Reithaus

Abb. 32 | Herzogin Anna Amalia Bibliothek,
aus Richtung Schloss gesehen

Aus Anlass des Namenstages der
Herzogin Luise wurde im Juli 1778 am
linken Ilmufer nahe der Felsentreppe
das sogenannte Luisenkloster als
Kulisse für ein höfisches Kostümfest
errichtet.

„Das genannte, hiernächst umständlich zu beschreiben-
de Fest gilt vor allen Dingen als Zeugniß, wie man da-
mals den jungen fürstlichen Herrschaften und ihrer Um-
gebung etwas Heiteres und Reizendes zu veranstalten
und zu erweisen gedachte. Sodann bleibt es auch für uns
noch merkwürdig, als von dieser Epoche sich die sämmt-
lichen Anlagen auf dem linken Ufer der Ilm, wie sie
auch heißen mögen, datiren und herschreiben. An dem
diesseitigen Ufer stand, ein wenig weiter hinauf, eine
von dem Fluß an bis an die Schießhausmauer vorgezo-
gene Wand, wodurch der untere Raum nach der Stadt
zu, nebst dem Wälschengarten völlig abgeschlossen war.
[...] man faßte den Gedanken die Festlichkeit auf die
unmittelbar anstoßende Höhe zu verlegen, dahin wo
hinter jener Mauer eine Gruppe alter Eschen sich erhob,
welche noch jetzt Bewunderung erregt. Man ebnete unter
derselben, welche glücklicherweise ein Oval bildeten,
einen anständigen Platz und baute gleich davor [...] eine
sogenannte Einsiedelei, ein Zimmerchen mäßiger Größe,
welches man eilig mit Stroh überdeckte und mit Moos
bekleidete. [...] Man liebte an den Ort wiederzukehren,
[...] schließlich aber verdient dieser Lebenspunct unsre
fortdauernde Aufmerksamkeit, indem die sämmtlichen
Wege, an dem Abhange nach Ober-Weimar zu, von hier
aus ihren Fortgang gewannen; wobei man die Epoche
der übrigen Parkanlagen, auf der obern Fläche bis zur
Belvederischen Chaussee, von diesem glücklich bestan-
denen Feste an zu rechnen billig befugt ist."

Johann Wolfgang Goethe, Das Louisenfest, gefeiert
um 9. Juli 1770

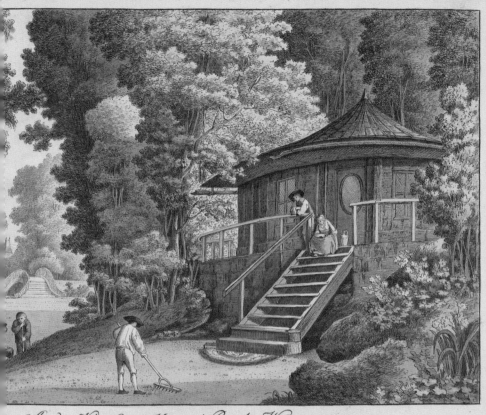

An der Klause im Herzogl. Parck bey Weimar

An der Klause im Herzogl. Parck bey Weimar
Radierung von Georg Melchior Kraus, 1788
aus: Aussichten und Parthien des Herzogl.
Parks bey Weimar, 1. Heft, 2. Blatt

ANFÄNGE – BORKENHÄUSCHEN UND NADELÖHR

Ein fröhliches Fest der Weimarer Hofgesellschaft wurde 1778 zur Geburtsstunde des Parks an der Ilm, wie er sich heute präsentiert. Der Nukleus dieser Entwicklung befindet sich am felsigen Steilhang westlich der Ilm in Höhe der Floßbrücke im Bereich von Nadelöhr, Borkenhäuschen und Künstlicher Ruine.

Nach dem Brand des Residenzschlosses am 6. Mai 1774 hatte man höfische Gesellschaften notgedrungen ins Freie verlegt, insbesondere in den Stern. Als eine Überschwemmung ein dort geplantes Maskenfest zum Namenstag der Herzogin Luise am 9. Juli 1778 vereitelte, wählte Johann Wolfgang Goethe einen nicht weit entfernten Ort, den das Wasser verschont hatte. Die Stelle war ein halbes Jahr zuvor in seinen Fokus geraten, als man die siebzehnjährige Christiane Henriette von Laßberg nahe der Floßbrücke tot in der Ilm fand. Man vermutete eine Selbsttötung aus unerwiderter Liebe; auch soll die junge Hofdame ein Exemplar von Goethes *Die Leiden des jungen Werthers* bei sich getragen haben. Schon am folgenden Abend hatte Goethe mit dem Hofgärtner Carl Heinrich Gentzsch begonnen, nahe der Stelle einen Weg in den Kalkstein des Felsenhangs zu graben. Die Arbeiten dauerten bis ins Frühjahr. Eine frühe Zeichnung Goethes zeigt die steile Treppe noch ohne das markante Felsentor. Zum sogenannten Nadelöhr – wie das Felsentor später genannt wurde – hatte ihn wohl erst ein Besuch in Wörlitz im Mai 1778 angeregt. Die Anlage mag als Gedenkort ungewöhnlich erscheinen. Goethe bemerkte hierzu in einem Brief an Charlotte von Stein: „[…] man übersieht da, in höchster Abgeschiedenheit, ihre lezte[n] Pfade und den Ort ihres Tods."

Unweit dieser Felsentreppe plante Goethe nun das Luisenfest im Bereich des heutigen Borkenhäuschens. Dort führte eine Gartenmauer den Ilmhang hinab, an deren Ende ein ungenutzter Pulverturm stand. Hier schuf Goethe mithilfe des Hofgärtners Gentzsch in drei Tagen eine kleine Einsiedelei. Sie bestand aus der zu einer Ruine umgestalteten Mauer, dem mit Dachreiter und Glocke versehenen Pulverturm sowie einer moosverkleideten, strohgedeckten Holzhütte. Diese Kulissen trugen sehr zum Erfolg des Festes bei und stiegen mit dem angrenzenden Eschenrund bald zum Mittelpunkt der höfischen Geselligkeit auf. Goethe selbst hielt die nun Luisenkloster genannte Anlage in zwei Zeichnungen fest (Abb. 1). 52 Jahre später würdigte er das Ereignis und seine Bedeutung für die Entwicklung des Landschaftsparks noch einmal rückblickend in seinem Aufsatz *Das Louisenfest*.

Herzog Carl August ließ das Holzhäuschen mit Schindeldeckung und wohnlicher Ausstattung zur eigenen Nutzung umbauen und einen kleinen Anbau an das Ruinenstück als Garderobe sowie ein Nebengelass im Pulverturm hinzufügen. Die Umgebung wurde mit geschlängelten Wegen gestaltet und entwickelte sich neben dem Welschen Garten und dem Stern zu einer eigenen neuen Gartenanlage. Christian Cay Lorenz Hirschfeld erwähnte sie sogleich in seiner mehrbändigen Theorie der Gartenkunst (1779–1785). Im Frühjahr 1784 begannen weitere Umgestaltungen mit dem Abbruch des Pulverturms, der Garderobe und der

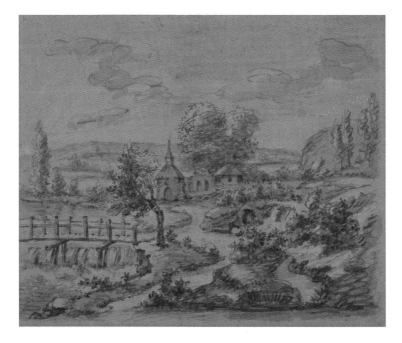

Abb. 1 | Luisenkloster und Floßbrücke im Weimarer Park, Johann Wolfgang Goethe, um 1778

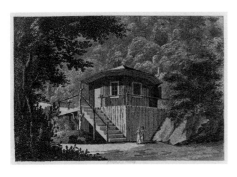

Mauerruine. Die Hütte selbst wurde mit Baumrinde verkleidet und für den Winter mit einem marmornen Kamin versehen. Man legte eine umlaufende hölzerne Galerie an, baute Wege und Treppen aus. In diesem Zustand konnten Zeitgenossen das als Rückzugsort gedachte Borkenhäuschen 1799 in Johann Gottfried Grohmanns *Ideenmagazin für Liebhaber von Gärten* als Abbildung bewundern (Abb. 2). Bis zum Bau des Römischen Hauses blieb es der Lieblingsort des Herzogs im Park.

Oberhalb des Hanges befanden sich herzogliche und private Gärten sowie Tabakäcker. Die immer noch in Resten vorhandene Mauer am Borkenhäuschen zog sich zu jener Zeit den Hang hinauf bis zur heutigen Marienstraße. Sie teilte den herzoglichen Welschen Garten rechter Hand und den Schießhausgarten linker Hand (Abb. 3). Um den Welschen Garten und den Bereich um das Luisenkloster weiter ausgestalten zu können, erwarb der Herzog das langgestreckte Terrain 1786 vom Weimarer Schießverein, der im Tausch dafür ein Grundstück nahe dem Webicht erhielt. Dort wurde 1804 das heute noch existierende Schießhaus nach Plänen von Heinrich Gentz errichtet. Am Ilmhang oberhalb des Borkenhäuschens erhob sich die alte Kugelfangmauer der Büchsenschützen, die man auf Anregung Goethes ab 1786 in eine künstliche Ruine verwandelte. Dafür wurden auch Teile des zerstörten Residenzschlosses genutzt, wie Fenstergewände und ein gotisches Spitzbogenportal. Zudem wurde ein Wappenstein des Grafen Ludwig von Gleichen vom ehemaligen Gleichenschen Hof eingebaut. Im Sommer 1791 schloss man die Szenerie mit dem Bruchstück eines steinernen gotischen Türgewändes mit Sitznische ab und drapierte weitere Architekturteile im Umfeld. Die Mauerteile sollten so als Überreste einer mittelalterlichen Burg erscheinen.

Nach wirkungsästhetischen Gesichtspunkten waren hier Künstliche Ruine, natürliche Felsen und dunkle Gehölzpflanzungen vorbildlich verbunden worden. Durch die Spolien aus der

Brandruine des Schlosses und das Wappen eines untergegangenen Grafengeschlechts verweist die Ruine symbolhaft auf die Vergänglichkeit aller menschlichen Werke. Im Verein mit den klagenden Rufen von bis zu 23 Pfauen, die man hier bis 1904 hielt, fügten sich die Elemente Felsentreppe, Borkenhäuschen und Ruine zu einer ausgesprochen melancholischen Bildfolge.

Den Zweiten Weltkrieg überdauerte die Künstliche Ruine unbeschadet; das nahe Borkenhäuschen hingegen wurde zerstört und später in leicht veränderter Form wiederaufgebaut. Die sentimentale Szene erhielt 1945 mit dem nahe gelegenen, von einer Bombe getroffenen Tempelherrenhaus Konkurrenz durch eine echte Ruine.

KJ

Abb. 3 | Plan der Parkanlagen in der Kalten Küche und angrenzende Grundstücke, Franz Ludwig Güssefeld, 1782

Das seit Jahren für Hofgesellschaften genutzte alte Orangenhaus wurde 1786 mit der Umgestaltung des Welschen Gartens abgerissen. An gleicher Stelle errichtete man einen „Gothischen Salon" für die herzogliche Familie.

„Weiterhin auf der nehmlichen Seite kömmt man zu einem Tempel (sonst der Salon genannt) der ganz nach den Regeln der gothischen Baukunst aufgeführt, als ein wahres Meisterwerk dasteht. Wohlerhaltene alte Statüen von deutschen Ordensrittern nebst ihren in den Zwischenräumen angebrachten Wappen schmücken sein Aeußeres. Dunkler Epheu und die weiße Klettenrose umranken den edlen Bau und die noch aus der Vorzeit stammenden gemahlten Fenster. Alles ist hier im reinsten Einklang! [...] Am längsten aber fesselt das Auge des Wanderers die kunstvolle Arbeit der Hauptthüre. Ein wahres Denkmal altdeutschen Sinnes, der jeder ihrer Arbeiten eine fromme Bedeutung einzuverleiben wußte. – Denn wen mahnte nicht, hier in diese Verbindung gesetzt, der unverbrennliche Salamander, die unverwesliche Frucht der Cypresse, der Mohn als Blume und Frucht, an Tod und Ewigkeit! –

Und wie wohl wird dann dem Wanderer, wenn noch in düstere Betrachtung versenkt, sich nun die Thüre öffnet und er eintritt in einen hellen Saal, von himmelblauen Gardinen umflossen! vor dessen hohen Glasthüren, im köstlichsten Farbenspiel tausend Blumen wanken, und er vor sich ausgebreitet sieht den grünen Rasenteppich, mit Baumgruppen geschmückt, und um und neben sich lauter heitere Gegenstände, wie sie sich an einen Ort ziemen, der zur Assemblee der fürstlichen Familie bestimmt ist."

Johanna le Goullon, Der Führer durch Weimar und dessen Umgebungen, 1825

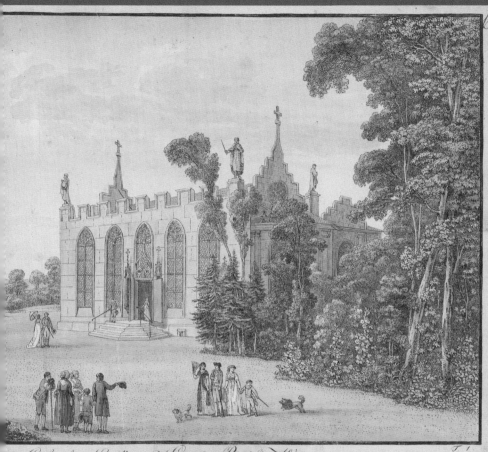

Gothische Kapelle im Herzogl. Parckbey Weimar.

Gothische Kapelle im Herzogl. Parck bey Weimar
Radierung von Georg Melchior Kraus, 1798
aus: Aussichten und Parthien des Herzogl. Parks
bey Weimar, 4. Heft, 1. Blatt

NEUGOTIK IN WEIMAR –
DAS TEMPELHERRENHAUS

Die Turmruine im Park ist der spärliche Rest des Tempelherren-hauses, das nicht nur das letzte große Parkgebäude war, das Herzog Carl August errichten ließ, sondern auch eines der reprä-sentativsten. Seine wechselvolle Geschichte beginnt in der Mitte des 17. Jahrhunderts mit dem Bau eines neuen Gewächshauses im Südosten des Welschen Gartens. Über die Jahrhunderte hin-weg änderten sich die Anforderungen an das Gebäude mehrfach, und die wechselnden Nutzungen erforderten immer wieder Um-, An- und Neubauten: Aus einem Gewächshaus wurde ein Oran-genhaus, das man in einen Sommersalon der Hofgesellschaft verwandelte, dann erneut zum Parkorangenhaus umbaute, um es dann doch wieder als Sommersalon der großherzoglichen Familie herrichten zu lassen. Die Umnutzungen des Gebäudes begannen stets mit zweckentfremdenden höfischen Anforderun-gen, für die man dann durch Umbaumaßnahmen bessere Bedin-gungen schaffen wollte.

1668 wurde im Welschen Garten ein „neues Gewächshaus" errichtet, das sowohl der Anzucht von Pflanzen als auch der Über-winterung von Kübelgewächsen wie Granatäpfeln, Pomeranzen und Zitronen diente, die in den Sommermonaten im Lustgarten aufgestellt wurden. Die Erweiterung dieses Gewächshauses zu einem Orangenhaus erfolgte von 1714 bis 1718 durch Herzog Wilhelm Ernst. Als Bestandteil der barocken Hofhaltung ließ er es demgemäß zu einem „ungemein plaisante[n] Glashaus, wo ein steter Frühling mitten in der größesten Kälte mit Blumen und Früchten den Winter selbst bravieret", ausstatten. Der absolutisti-sche Herrschaftsstil seines Nachfolgers Ernst August führte fast zum finanziellen Ruin des kleinen Herzogtums, so dass nach

dessen Tod 1748 sogar die Orangerie-
pflanzen aus dem Welschen Garten
versteigert werden mussten (Abb. 1).

Von 1756 bis 1774 war der Welsche
Garten an die Weimarer Hofgärtner
verpachtet, erst an Albrecht Baum,
später an Johann Gottfried Bleidorn.
Bereits Baum ließ sich 1762 auf die
vertragliche Bedingung ein, den Garten
in der warmen Jahreszeit nicht zu ver-
schließen, sondern zur „Promenade"
offen zu lassen.

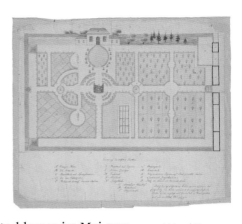

Abb. 1 | Plan vom Welschen Garten im Zustand vor 1714, um 1800

Nach dem Brand des Weimarer Stadtschlosses im Mai 1774
und dem damit einhergehenden Verlust an Räumlichkeiten
interessierte sich der Hof erneut für diesen Garten. Das alte Ge-
wächshaus wurde zunächst behelfsmäßig als Salon hergerichtet.
1787 ersetzte der Hofbaumeister Friedrich Rudolf Steiner das
Pflanzenhaus durch einen Sommersalon in neugotischem Stil,
den „Gothischen Salon", an dessen Westgiebel 1792 ein Orches-
terraum angebaut wurde. Der Neubau war in die grundlegende
Umgestaltung der Osthälfte des Welschen Gartens und die weit-
räumige Ausdehnung des Parks nach Süden eingebunden. Den
neugotischen Baustil, der sich an englischen Parkbauten ebenso
wie am Gotischen Haus in Wörlitz orientierte und damit auch
zur Verklärung des Mittelalters beitrug, sah Herzog Carl August
als Zeugnis seines politischen und kulturellen Selbstverständnis-
ses (Abb. 2). Das mit Zinnen, Kreuzen
und vier hölzernen Figuren – „Tempel-
herren" – bekrönte Bauwerk mit den
beiden treppenartigen Giebeln und den
hohen Spitzbogenfenstern erinnerte
mit seiner Formensprache an das Mit-
telalter und wurde deshalb unter ande-
rem auch „Ritter-Tempel" genannt.

Die nach Abwechslung und Unter-
haltung verlangende Hofgesellschaft
verlor auf ihrer steten Suche nach

Abb. 2 | „Gothischer Salon" im Weimarer Park, Conrad Horny, 1787

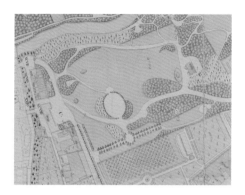

Abb. 3 | Bereich um das Tempel-herrenhaus, Aus-schnitt aus dem Plan der Groß-herzoglichen Residenzstadt Weimar, Johann Valentin Blaufuß, 1818/22

neuen Orten der Zerstreuung aller-dings schon bald das Interesse am „Gothischen Salon". Wiederholt waren aufwendige Reparaturen erforderlich. Der Zustand des wenig genutzten Ge-bäudes verschlechterte sich zusehends, und neue Nutzungen waren wieder einmal gefragt. So besann man sich der früheren Funktion als Orangenhaus und überwinterte bereits ab 1808 dort einen Teil der am Residenzschloss und am Römischen Haus aufgestellten Orangenkübel. 1811 wurde mit dem Umbau zum sogenannten Parkorangenhaus nach Ent-würfen von Carl Friedrich Christian Steiner begonnen. Der Bau zog sich zunächst aufgrund der Befreiungskriege und deren Folgen bis 1820 hin. Orangenkübel konnten aber schon ab 1814 wieder darin überwintert werden.

Durch einen östlich vorgesetzten Turm erinnerte das Bau-werk statt an eine Kapelle nun an einen Kirchenbau. 1818 wurde der steinerne Turm um einen hölzernen Treppenturm erweitert, über den man auf eine nahezu quadratische Aussichtsplattform gelangen konnte (Abb. 3 und 4). Von dort bot sich, wie vormals von den Türmen der 1808 abgebrochenen Schnecke, ein faszinie-render Blick über den großherzoglichen Park hinweg ins Ilmtal und auch über die Stadt. 1817 wurden die vier namensgebenden

Abb. 4 | Tempel-herrenhaus, um 1830

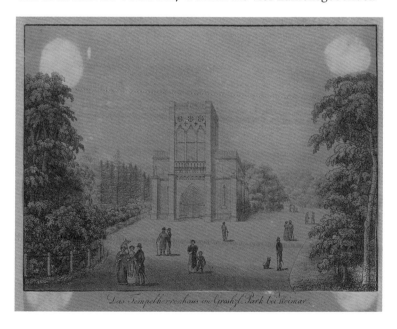

Das Tempelherrenhaus im Groshzl. Park bei Weimar.

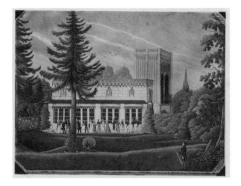

hölzernen Tempelherren vom „Gothischen Salon" auf die Pfeiler der Nordseite gesetzt und nebeneinander gereiht aufgestellt.

1821, ein Jahr nach der Fertigstellung des Orangenhauses, äußerte Carl August den Wunsch, es nun wieder zum Sommersalon der herzoglichen Familie herrichten zu lassen. Die ebenfalls vom Architekten Steiner vorgenommenen und bis 1823 andauernden Umbauarbeiten betrafen das Glasdach und die gläserne Südfassade sowie die der neuen Bestimmung entsprechende Innenausstattung. 1823 schuf der Bildhauer Peter Kaufmann zwei Statuen für die Eckpfeiler der Südwand des Salons; außerdem wurde er mit der Nachbildung der vier stark verwitterten hölzernen Tempelherren beauftragt. Drei der 1830 neu aufgestellten Sandsteinskulpturen stammen von Kaufmann und eine von August Ranitsch (Abb. 5).

Das Tempelherrenhaus diente viele Jahre lang der herzoglichen Familie, besonders der Großfürstin Maria Pawlowna, als Salon. Nach 1840 wurden die Aufenthalte seltener. Das Gebäude war während der folgenden hundert Jahre erst Lagerraum, dann Atelier und zuletzt auch Archiv. Im Jahr 1900 richtete man den Parksalon für einen Aufenthalt des Klaviervirtuosen Ferruccio Busoni ein. Danach diente er der Hochschule für bildende Künste und später dem Bauhaus als Atelier.

Im Februar und März 1945 wurde das Tempelherrenhaus bei zwei Bombenangriffen schwer getroffen (Abb. 6). Nach weiteren Abbrucharbeiten zur Sicherung der Kriegsruine blieben nur der Turm und ein Teil der Nordfassade erhalten.

AS

Abb. 5 | Südansicht des Tempelherrenhauses, um 1850

Abb. 6 | Ruine des Tempelherrenhauses, 1945

Die Felsentreppe, auch Felsentor oder
Nadelöhr genannt, erinnert an den
Freitod einer jungen Hofdame, die sich
hier im Januar 1778 an der Floßbrücke
in der Ilm das Leben nahm.

„Statt meiner kommt ein Blätgen. Da ich von Ihnen weg-
ging, konnt ich nicht zeichnen. Es waren Arbeiter unten,
und ich erfand ein seltsam Pläzgen wo das Andencken
der armen Cristel verborgen stehn wird. Das war was mir
heut noch an meiner Idee misfiel, dass es so am Weeg
wäre, wo man weder hintreten und beten, noch lieben
soll. Ich hab mit Jentschen [Gentzsch] ein gut Stück Fel-
sen ausgehölt, man übersieht von da, in höchster Abge
schiedenheit, ihre lezte Pfade und den Ort ihres Tods.
Wir haben bis in die Nacht gearbeitet, zulezt noch ich al-
lein bis in ihre TodtesStunde, es war eben so ein Abend.
[...] Gute Nacht Engel, schonen Sie sich und gehn nicht
herunter. Diese einladende Trauer hat was gefährlich
anziehendes wie das Wasser selbst, und der Abglanz der
Sterne des Himmels der aus beyden leuchtet lockt uns.“

Goethe an Charlotte von Stein, 19. Januar 1778

78

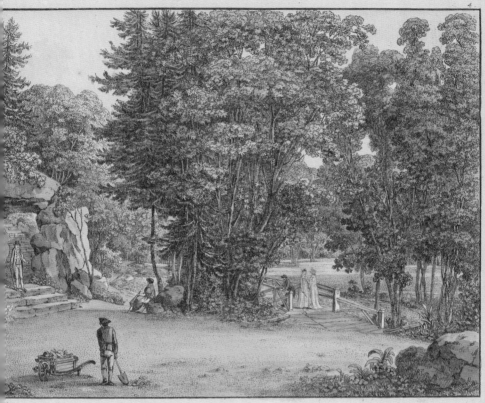

sen Treppe bey der Stern-Brücke im Herzl. Parck bey Weimar

Felsen Treppe bey der Stern-Brücke im Herzl.
Parck bey Weimar
Radierung von Georg Melchior Kraus, 1794
aus: Aussichten und Parthien des Herzogl. Parks
bey Weimar, 3. Heft, 2. Blatt

FRÜHGESCHICHTE UND FLEDERMÄUSE – DIE PARKHÖHLE

Die Parkhöhle ist ein goethezeitliches Stollensystem im Travertin am linken Ilmufer. Sie mündet beim Nadelöhr oberhalb der Ilm in den Park und führt tief – meist etwa zehn bis zwölf Meter – unter der Stadt bis zur Belvederer Allee. Sommers wie winters gleichmäßig kühl und bewohnt von Fledermäusen, die hier auch überwintern, gibt sie ungewohnte und unerwartete Einblicke in die Geschichte Weimars und seiner Umgebung: von den Anfängen in den Eiszeiten bis zur jüngsten Geschichte. Als geologisches Denkmal seit 1997 wieder zugänglich, ist oder war sie für viele ältere Weimarer zudem ein wichtiger Erinnerungsort oder vielmehr eine Zuflucht vor den Bomben in den letzten Kriegsmonaten 1944/45.

Genau genommen ist die Parkhöhle weder eine Höhle, noch sieht man sie als Teil des Ilmparks. Geplant und gebaut als unterirdischer Abwasserkanal für die Bieraufbereitung – Höhlen dagegen sind natürlich entstandene Gebilde –, war sie auch kein konstitutiver Bestandteil der Parkgestaltung wie etwa die Sphinxgrotte. Und dennoch, wenn man nach einem Abstieg in das dunkle und kalte Unterirdische aus dem Mundloch der Parkhöhle wieder hinaus ins Freie tritt, steht man mitten im Park am Ufer der Ilm, umgeben von Grün, und blickt auf Goethes Gartenhaus.

Die Parkhöhle ist jung, gerade gut 200 Jahre alt. Ab Januar 1794 mit wiederkehrenden Unterbrechungen aus dem Gestein gehauen, war sie 1796

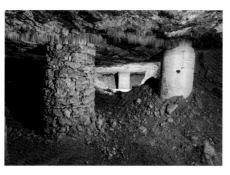

Abb. 1 | Blick in einen Seitenast der Parkhöhle mit travertinverkleideter Säule aus der Goethezeit und moderner Bullflexsäule

weitgehend und 1806 endgültig fertig-
gestellt (heute zusätzlich abgestützt
mit modernen Bullflexsäulen, Abb. 1).
Vorangetrieben wurden die Arbeiten
von zwei Seiten: vom Stollenmundloch
im Ilmpark, dem sogenannten Unteren
Stollen, und von der anderen Seite bei
den heute verschwundenen Steinbrü-
chen „vor den Thoren der Stadt". Der
hier begonnene Teil, der Obere Stollen,
später Kleine Parkhöhle genannt, ist
heute verfüllt. An den Arbeiten waren
Handwerker und Tagelöhner aus Wei-
mar beteiligt, später auch fachkundige
Bergleute aus Ilmenau. 1796 trafen
die beiden Stollen untertage aufeinan-
der. Im Steinbruch davor beschrieben

Goethe und sein Sohn August das Profil der Schichten: Ablage-
rungen von Schotter und Kiesen der eiszeitlichen Ilm sowie der
warmzeitlichen Travertine mitsamt den in ihnen enthaltenen
Fossilien. Dieses erstaunlich akkurate geologische Profil, eines
der ersten in Deutschland, lässt sich im Inneren der Parkhöhle
ablesen. Ein geologisches Fenster gibt dabei den Blick frei auf
die Schichtenfolge, zeigt die lockeren Ilmschotter und kalkver-
festigten Parkhöhlenkonglomerate (etwa 230.000 Jahre alt), den
Auelehm der Eiszeit-Ilm, entstanden als Hochwassersedimente
am Übergang zur Warmzeit, und die Travertine, Produkte
warmer Perioden (Abb. 2). Über weite
Strecken wandert man dabei unter dem
Boden eines verschwundenen Sees, wo
sich noch fossile Mollusken und Reste
von Schilf finden (Abb. 3).

Im Gegensatz zu den Abhängen
am rechten Ilmufer, die ungefähr 230
bis 240 Millionen Jahre alt sind, sind
die Travertine am linken Ufer also
extrem jung. Aus kalkhaltigen Karst-

Abb. 2 | Geolo-
gisches Profil:
unten grob-
körnige Ilmkiese,
in der Mitte
graubräunlicher
Auelehm der
eiszeitlichen Ilm,
oben Travertin-
abfolge

Abb. 3 | Fossile Schilfreste am Grunde eines längst
verschwundenen Sees

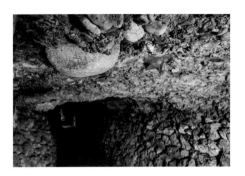

Abb. 4 | Eiszeit-
liche Geschiebe
im Deckenbereich
der Parkhöhle
mit Blick gegen
das Mundloch

gewässern gespeist, entstanden sie vor nur 100 000 bis 200 000 Jahren. In den Zwischeneiszeiten jagten hier Früh- menschen jene großen Säugetiere – Waldelefanten, Nashörner, Hirsche, Pferde und Wildschweine –, die sich an den Quellen, Bächen und kleinen Seen zum Trinken einfanden. Deren Fossi- lien sind in der Umgebung von Weimar ebenso erhalten wie jene des Menschen, eines frühen Neandertalers, der im nahen Ehringsdorf auch durch Knochen- und Steingerätefunde vertreten ist. Im Ausstel- lungsbereich der Parkhöhle kann man einem von ihnen persön- lich begegnen. Aus dem Dunkel tritt dabei das Hologramm eines Frühmenschen, der als Zeitzeuge der Entstehung der Travertine erzählt, wie es war, als hier Waldelefanten grasten. Geschiebe der Kaltzeiten finden sich deutlich sichtbar an der Decke der Park- höhle im Bereich des Stollenmundlochs (Abb. 4).

Bereits 1795 hatte man auch Felsenkeller im Bereich west- lich der Belvederer Allee zum Bierlagern angelegt. Abwässer der Bierbrauerei oder vom Reinigen der Fässer sind allerdings nie durch die im Stollen angelegte Rösche, wie in der Bergmanns- sprache ein Abflusskanal genannt wird, geflossen. Der Stollen diente vielmehr der Kiesgewinnung. Mit dem gewonnenen Mate- rial wurden die Wege im Ilmpark angelegt und erneuert. Nur gelegentlich wurde in der künstlichen Höhle auch gewandelt. Noch in den 1830er Jahren wurde sie wegen Baufälligkeit für die Allgemeinheit gesperrt, später gelegentlich besucht.

Während des Zweiten Weltkriegs fand die Parkhöhle eine neue Verwendung, 1944/45 wurde sie zu einer Befehlsstelle und einem bombensicheren Schutzraumstollen ausgebaut (Abb. 5). Für diese Arbeiten sind, wie Archivalien und Zeitzeugenberichte nahelegen, Häftlinge aus dem Konzentrationslager Buchenwald sowie vermutlich Kriegsgefangene und Zwangsarbeiter einge- setzt worden. Der Weimarer Bevölkerung bot die Parkhöhle als Luftschutzanlage auch Zuflucht während der Bombenangriffe. Nach dem Krieg wurden die Anlagen teilweise gesprengt.

Die Parkhöhle, wie sie sich heute den Besucherinnen und Besuchern präsentiert, hat nicht mehr die Ausdehnung wie zur Zeit Goethes und Herzog Carl Augusts. Ihr westlicher Teil musste in den 1970er Jahren aus bodenstatischen Gründen verfüllt werden. Dabei verschwanden auch der Steinbruch in der Belvederer Allee, die Kleine Parkhöhle und die Felsenkeller. Seit 1992 wieder bergmännisch erschlossen, ein maßgebliches Verdienst des Geologen Walter Steiner, ist die unterirdische Anlage seit 1997 erneut für die Öffentlichkeit zugänglich. Als Museum beherbergt sie auch eine Ausstellung zu ihrer eigenen Geschichte. Die Wände der Höhle erzählen jedoch selbst von ihrer Entstehung: eine ganz eigene Geschichte aus kalten und warmen Zeiten, in denen abwechselnd Waldelefanten und Nashörner Weimar bevölkerten.

TS

Abb. 5 | Ausstellungsbereich der Parkhöhle

Mit dem Bau des Römischen Hauses in den Jahren 1791 bis 1797 wollte Carl August dem Park einen „Höhepunkt" geben und zugleich ein Fürstliches Lusthaus schaffen, das abseits vom Hofleben seinem Vergnügen „an dem Genuss der schönen Natur entsprach".

„Dieser Fürst hat, um seiner freien Muse desto ungestörter zu leben, in den letzten Jahren ein Gebäude in dem obern Teile des Parks unter den Titel: des römischen Hauses, errichten lassen, wo er die schöne Jahreszeit hindurch wohnt. Der Park hat durch dieses Gebäude eine neue Verschönerung gewonnen. Die Figur des Hauses zeigt durchaus den antiken römischen Geschmack. Die Abendseite desselben ruht auf dem obersten Teil des Parks, die Morgenseite auf einigen hohen runden Säulen, die tiefer unten in den Boden des mittlern Ganges halb versunken scheinen und mit ihrem Teilgebäude eine Halle zum Durchgang bilden. Zwischen den Säulen springt ein schöner künstlicher Wasserstrahl in ein zierliches Becken und ergießt sich von da durch eine Öffnung mit dem Gerausche eines Wasserfalls hinab in das tiefere Becken des unten vorbeilaufenden verhüllten Felsenganges, dessen Einsamkeit dadurch romantisch belebt wird. [...] Noch ein vorzüglicher Reiz dieses heitern Stübchens ist der, daß man von ihm aus die Aussicht über den schönsten Teil des Parks genießt."

Joseph Rückert, Bemerkungen über Weimar, 1799

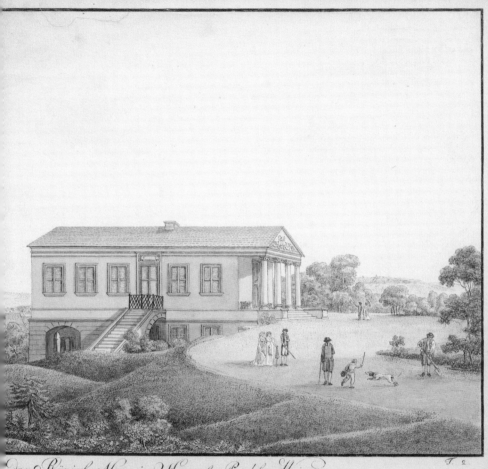

das Römische Haus im Herzogl. Parck bey Weimar.

Das Römische Haus im Herzogl. Parck bey Weimar
Radierung von Georg Melchior Kraus, 1798
aus: Aussichten und Parthien des Herzogl. Parks
bey Weimar, 4. Heft, 2. Blatt

VORBILD ANTIKE –
DAS RÖMISCHE HAUS

In exponierter Lage am steil abfallenden Westhang der Ilm ließ Herzog Carl August von 1791 bis 1797 sein Gartenhaus errichten. Für ihn war es ein Vorhaben von herausragender Bedeutung. Trotz knapper Kassen forcierte er den Bau und nahm dafür sogar eine Verzögerung der Arbeiten am Residenzschloss in Kauf. Das Römische Haus war weit mehr als die üblichen Lusthäuser oder Staffagearchitekturen; vielmehr markierte es den Höhepunkt des Weimarer Landschaftspark-Projektes. Den Standort am Rand des höher gelegenen Plateaus wählte man mit Bedacht. Durch die Hanglage verband der an einen antiken Tempel erinnernde Bau höhere und tiefere Partien des Parks und bildete mit seiner hell leuchtenden, marmorweißen Fassade einen weithin sichtbaren Blickpunkt (Abb. 1 und 2). In Weimar war das Neue Haus, wie es ursprünglich genannt wurde, das erste in rein klassizistischen Formen errichtete Gebäude. Sein reicher künstlerischer Schmuck machte es zum ästhetisch-programmatischen Musterbau. Vermittels Antikenzitaten ließ sich der Bauherr als aufgeklärten Herrscher und Förderer der Künste inszenieren.

Abb. 1 | Römisches Haus, West-fassade

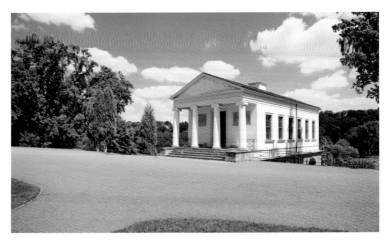

Wichtigster Berater und zeitweiliger
Leiter des Bauprojektes war Johann
Wolfgang Goethe, der bereits Jahre
zuvor Anregungen von seiner Italien-
reise mitgebracht hatte. Sein Kunst-
berater Johann Heinrich Meyer schuf
zudem verschiedene künstlerische
Entwürfe für Innendekorationen und
die Ausgestaltung des unteren Durch-
gangs.

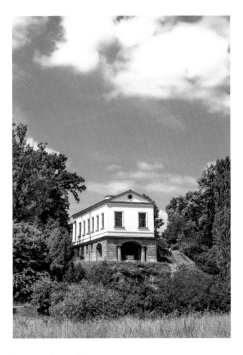

Aus der Gründungsurkunde geht
hervor, dass tiefes Naturempfinden
sowie der Wunsch nach einem komfor-
tableren Rückzugsort im Park Carl
August zum Bau des Hauses veranlasst
hatten. Für die Ausführung verwies
man auf den „soliden Geschmack der Baukunst der Alten". Das
Innere sollte verschiedenen Anforderungen gerecht werden,
Rückzugs-, Dienst- und Repräsentationsort gleichermaßen sein.

Abb. 2 | Römi-
sches Haus,
Ostfassade

Die Entwürfe für das Haus stammten von dem Hamburger
Architekten Johann August Arens, der auch schon die ersten Plä-
ne für den Wiederaufbau des Residenzschlosses gezeichnet hatte
(Abb. 3). Nach dessen Rückzug aus Weimar übernahm der Dresd-
ner Architekt Christian Friedrich Schuricht 1794 die Dekoration
der Räume (Abb. 4).

Das Hauptgeschoss erhebt sich über einem rustizierenden
Unterbau, den Arens im abfallenden Gelände zu einem Sockelge-

Abb. 4 | Römi-
sches Haus,
Gartensaal, Ent-
würfe zur Innen-
dekoration von
Christian Fried-
rich Schuricht,
1794

Abb. 3 | Römisches Haus, Ostfassade mit Sockel-
geschoss, Entwurf von Johann August Arens, 1792

Abb. 5 | Blick vom östlichen Durchgang in den Park

schoss ausbildete. Bogenöffnungen auf drei Seiten machen es zu einer offenen, in Verbindung mit dem Park stehenden Halle (Abb. 5). Die kannelierten dorischen Säulenpaare, die das Brunnenbecken rahmen, knüpften an Goethes Erlebnis der griechischen Tempelbauten in Paestum an. Dort erkannte er die Dorica als eine Form der klassisch-griechischen Hochkultur. Damit reformierte Goethe das Verständnis der zeitgenössischen Architekturtheorie, die ausschließlich vom hierarchischen Verständnis der Säulenordnungen ausging. Die Decken- und Wandmalereien mit Apoll als Anführer der Musen und dem die Dichtkunst symbolisierenden Flügelpferd Pegasus weisen auf den Fürsten als Förderer der Künste hin.

Der offizielle Zugang erfolgte von der repräsentativen Westseite durch die auf vier ionischen Säulen ruhende Vorhalle. Deren Tympanon zierte ursprünglich ein Relief mit der Göttin Nemesis als Sinnbild des maßvollen Handelns (Abb. 6). Es war eine Anspielung auf die politisch schwierige Zeit der Revolutionskriege, an denen der Herzog an der Seite Preußens beteiligt war. Nach den Befreiungskriegen wurde das Relief 1819 durch die Allegorie eines Kunst, Wissenschaft sowie Acker- und Gartenbau fördernden Friedensgenius ersetzt.

Abb. 6 | Römisches Haus, Westfassade mit Giebelschmuck

Im Inneren waren vor allem die Repräsentationsräume an der Nordseite aufwendig gestaltet. Die hellblaue und gelbe Farbigkeit, die rechteckigen Wandgliederungen und die plastischen Dekorationen entsprachen dem modernen Zeitgeschmack. Von den prachtvollen Seidenvorhängen und Wandbespannungen sowie dem kostbaren Mobiliar hat sich infolge von Umsetzungen in das 1803 bezogene Residenzschloss, Plünderungen während der Napoleonischen Kriege und Umnutzungen das Gros nicht erhalten. Deshalb präsentieren sich die Räume heute leer.

Für das Vestibül, das auch als Speisesaal genutzt wurde, kombinierte Schuricht antike Architekturzitate mit eigens für die Ecknischen entworfenen Vasenleuchtern aus der Churfürstlich Sächsischen Spiegelfabrik in Dresden. Bis zu 15 Personen konnten an der ausziehbaren Tafel Platz nehmen. Das Herzstück des Hauses bildete der Gartensalon mit seinen blauen Wänden (Abb. 7). An der Hauptwand fand Angelika Kauffmanns 1788/89 entstandenes Porträt Anna Amalias seinen Platz. Es zeigt die beziehungsreich als Liebhaberin antiker Kunst und Förderin der Musen in Szene gesetzte Herzogin während ihres Italienaufenthaltes vor der antiken Kulisse Roms (Abb. 8).

Im schlichter gehaltenen Gelben Zimmer rahmen vertikale, auf Papier gemalte Arabesken- und Groteskenbänder die Wandfelder (Abb. 9). Die Fensterfronten bieten weite Aussichten über den Park und zu Goethes Gartenhaus. Der Herzog nutzte diesen Raum als Arbeitszimmer.

Weniger repräsentativ waren die Räume der Südseite. Über das Schlaf- und das Ankleidezimmer gelangt man ins Treppenhaus. Im Untergeschoss befanden sich die Küche und die Wirtschaftsräume. Heute wird hier eine Ausstellung zur Geschichte des Parks präsentiert, die auch Modelle der Parkarchitekturen und originale Ausstattungsstücke wie den Schlangenstein zeigt, die aus konservatorischen Gründen im Park durch Kopien ersetzt wurden. Ein interaktives multimediales Modell bietet eine Zeitreise durch die Entwicklung der Parkanlage von den Anfängen im 16. Jahrhundert bis zum entwickelten Landschaftsgarten und dessen Nutzungsgeschichte im 20. Jahrhundert. Im ehemaligen Ankleidezimmer gibt eine Medienstation Einblick in den umfangreichen Bestand an zeitgenössischer Gartenliteratur in der Herzogin Anna Amalia Bibliothek. Sie verweist zugleich auf die botanischen Interessen Carl Augusts und seine gemeinsam mit Goethe betriebenen naturwissenschaftlichen Studien.

Für Herzog Carl August blieb das Römische Haus zeitlebens ein besonderer Ort für Privates, Amtsgeschäfte und Zeremonielles. Hier traf er seine morganatische Ehefrau Caroline Jagemann, hielt Ratssitzungen ab und veranstaltete Empfänge mit prominenten Gästen wie Friedrich Wilhelm III. von Preußen. Vor dem Haus begannen die Gratulationsrunden zu seinem fünfzigjährigen Dienstjubiläum. Nach seinem Tod – symbolträchtig vollzog man die zweiwöchige Totenwache an dem einstigen Lieblingsort – wurde es ruhiger im Gartenhaus. Ab 1844 nutzte es der Enkel, Erbprinz Carl Alexander, der das Haus während seiner Abwesenheit bereits für Besucher öffnen ließ. In der Reiseliteratur jener Zeit wird es als besondere Attraktion des Weimarer Landschaftsparks erwähnt.

KK

Mit dem Bau des Römischen Hauses wurde ab 1791 auch die bis dahin weniger beachtete Ilmaue zwischen dem Duxgarten und der Oberweimarer Flur in die Parkgestaltung einbezogen. Flussabwärts wurde eine Brücke im chinesischen Stil gebaut, die man Wiesenbrücke nannte.

„Das ganze Gebäude, dessen Basis von Osten nach Westen zu ein regulaires Oblongum umschreibt, und also ungleich länger als breit ist, besteht aus zwey Geschossen, wovon das untere zu Küche und Keller, das obere aber zur wirklichen Wohnung eingerichtet ist, und steht mit seiner östlichen Fronte so nahe an dem Abhange eines Precipices, daß Sachkundige ihm schon das Prognosticon gestellt haben, es werde das künftige Seculum nicht erleben, sondern in kurzem, sammt seinem Fundament, in das Thal hinabrollen. Aber dieß ist, wie gesagt, bloß eine Besorgniß solcher Leute, die nichts von dem Bauwesen verstehen, und sich daher auch billig alles Urtheils über dergleichen Gegenstände enthalten sollten."

Wilhelm Schumann, Beschreibung und Gemälde der Herzoglichen Parks bey Weimar und Tiefurt, 1797

T. 3

Ansicht des Römischen Hauses von der Wiesen Brücke

Ansicht des Römischen Hauses von der Wiesen-
Brücke
Radierung von Georg Melchior Kraus, 1799
aus: Aussichten und Parthien des Herzogl. Parks
bey Weimar, 4. Heft, 3. Blatt

WELTLITERATUR – DENKMÄLER DER DICHTER UND DENKER

Das Hafis-Goethe-Denkmal am Beethovenplatz führt ein Programm zur weiteren Ausgestaltung des Ilmparks fort, das um 1900 mit der Errichtung der Denkmäler für Franz Liszt und William Shakespeare begann. Das architektonische Monument am zentralen Parkeingang erinnert an Goethes *West-östlichen Divan*. Es besteht aus zwei aus einem Granitblock gearbeiteten Sitzen, die, einander gegenüberstehend, am Beispiel von Goethes Auseinandersetzung mit der Lyrik des persischen Dichters Hafis den Dialog zwischen Orient und Okzident über die Jahrhunderte hinweg versinnbildlichen (Abb. 1). Das aus abstrakten Formen und Inschriften bestehende Denkmal wurde im Auftrag der UNESCO von den Bildhauern und Architekten Ernst Thevis und Fabian Rabsch für das Internationale Jahr der Kulturen gestaltet und im Juli 2000 feierlich eingeweiht. Ausgehend von Goethes Begriff der Weltliteratur führt es das ältere Programm der Dichterdenkmäler im Park in die Gegenwart.

Abb. 1 | Hafis-Goethe-Denkmal von Ernst Thevis und Fabian Rabsch, 2000

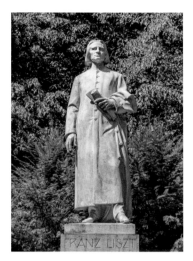
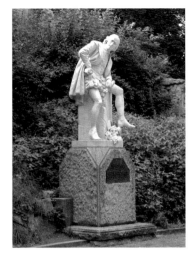

Die Standbilder für den ungarischen Musiker Franz Liszt und den englischen Dramatiker William Shakespeare markieren die Anfänge des Denkmalbezirks außerhalb der Stadt. Das vom Allgemeinen Deutschen Musikverein 1894 initiierte Standbild Liszts von Hermann Hahn wurde bis 1902 dank großzügiger, auch international eingeworbener Spenden realisiert (Abb. 2). Das Denkmal mit architektonischer Einfassung zeigt die für die Moderne in Deutschland typische plastisch geschlossene Form, ganz im Geist der Kunsttheorie Adolf von Hildebrands, der neben Max Klinger in der Jury saß. Otto Lessings geradezu erzählerische Darstellung Shakespeares in der Pose eines Schauspielers im naturräumlichen Umfeld des Ilmhangs von 1904 hingegen vertrat den etablierten Stil eines historistischen Realismus, wie er in der schon damals umstrittenen „Siegesallee" im Berliner Tiergarten vorherrschte (Abb. 3). Die Denkmalkommission der 1864 in Weimar gegründeten Deutschen Shakespeare-Gesellschaft war bei der Einweihung anlässlich ihres vierzigjährigen Jubiläums mit dem Ergebnis aus anderen Gründen nicht ganz zufrieden. Neben der Diskussion um eine angemessene Darstellung der zu ehrenden Personen, die Wiedergabe der Physiognomie und die das Lebenswerk würdigenden Beigaben hatte auch die Wahl des jeweiligen Standorts die Kommissionen grundsätz-

lich beschäftigt. Bei Liszt war die Positionierung in der Nähe des von ihm zuletzt bewohnten ehemaligen Gärtnerhauses an sich keine Frage, obwohl auf Wunsch von Großherzog Wilhelm Ernst schließlich ein weiter in den Park gerückter Platz abseits der Belvederer Alle gewählt wurde. Im Falle Shakespeares wollte man jedoch ursprünglich die Nähe zu den deutschen Dichterfürsten herstellen, und wenn schon nicht gegenüber dem Goethe-Schiller-Denkmal, so sollte es doch wenigstens ein Standort im Umfeld des Nationaltheaters sein.

Die Denkmalsetzungen im Ilmpark muss man daher wohl auch als eine Folge der bereits vergebenen städtischen Plätze verstehen. Mit weiteren Dichterdenkmälern erfolgte in der zweiten Hälfte des 20. Jahrhunderts eine ideologisch aktualisierte Fortschreibung der Weimarer Erinnerungskultur. Längs des Parkrandes am Übergang zur Stadt wurden nach und nach Büsten bedeutender Vertreter der osteuropäischen Literatur aufgestellt.

Den Anfang machte man 1949 – auf Betreiben der Gesellschaft für Deutsch-Sowjetische Freundschaft – mit dem Denkmal für Alexander Puschkin (Abb. 4). Der von dem Dresdner Bildhauer Johannes Friedrich Rogge geschaffene monumentale Bronzekopf auf hohem Sockel wurde neben der heutigen Herzogin Anna Amalia Bibliothek in der Sichtachse der nach Puschkin benannten Straße aufgestellt. Die Aktion reihte sich in die aufwendigen Vorbereitungen des Goethe-Jubiläums ein. In diesem Kontext wurde offenbar auch das Shakespeare-Denkmal von seinem angestammten Platz am Hang der Ilm unterhalb der Künstlichen Ruine entfernt und näher an die Stadt gerückt. Auf der Grünfläche gegenüber dem Schloss stand der englische Nationaldichter jetzt in Sichtweite des russischen, bis das Shakespeare-Standbild 1964 an seinen früheren Platz zurückkehrte.

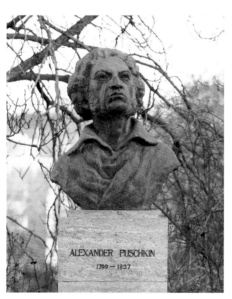

Abb. 4 | Alexander Puschkin, Bronzebüste von Johannes Friedrich Rogge, 1949

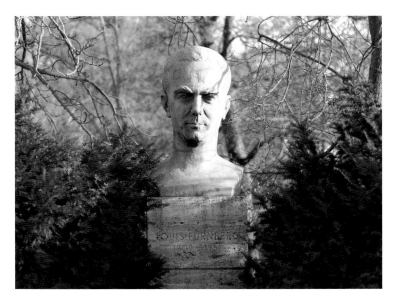

Abb. 5 | Louis Fürnberg, Bronze-büste von Martin Reiner, 1961

In den frühen Jahren der DDR wurden im Umfeld des Schlosses weitere Monumente aufgestellt, die die Tätigkeit und das Selbstverständnis der 1953 gegründeten Nationalen Forschungs- und Gedenkstätten der klassischen deutschen Literatur (NFG) unter der Leitung von Helmut Holtzhauer ins öffentliche Bewusstsein brachten. 1961 errichtete man dem früh, wohl auch an den Nachwirkungen seiner Verfolgung durch die Nationalsozialisten verstorbenen Louis Fürnberg ein monumentales Büstendenkmal, das der Prager Bildhauer Martin Reiner schuf (Abb. 5). Es war eine von zahlreichen öffentlichen Ehrungen Fürnbergs, der aus einer jüdischen Familie stammte und als prominenter Vertreter der Kommunistischen Partei ins Visier des Naziregimes geraten war. Der Literat und diplomatische Vertreter seiner tschechischen Heimat kam 1954 nach Weimar, wo er als überzeugter stalinistischer Kulturpolitiker zum stellvertretenden Generaldirektor der NFG berufen wurde. Sein Denkmal am Eingang zum Park auf Höhe der Bastille stellte ihn in eine Linie mit Shakespeare und Puschkin; im Jahr 1974 richtete man die Bronzebüste samt Sockel dann am heutigen Aufstellungsort mit Blick auf den Schlossvorplatz neu aus.

Abb. 6 | Adam
Mickiewicz, Bron-
zebüste von
Gerhard Thieme,
1956

Am an der Kegelbrücke gelegenen
Eingang zum Park hatte Fürnberg selbst
im Jahr 1956 in Anwesenheit des polni-
schen Botschafters die Büste von Adam
Mickiewicz eingeweiht (Abb. 6). Das leicht
überlebensgroß in Bronze gegossene
Porträt war von Gerhard Thieme ausge-
führt worden, der als Schüler von Fritz
Kremer bereits an der Buchenwald-Grup-
pe mitgearbeitet hatte und zum Staats-
künstler der DDR avancierte. Der Auftrag
stammte vom „Deutschen Friedensrat",
der Mickiewicz zudem als großen Huma-
nisten ausgezeichnet hatte. Der polnische
Nationaldichter und Freiheitskämpfer
hatte Goethe im Jahr 1829 in Weimar be-
sucht, woran Fürnberg in seiner 1952
erschienenen Novelle *Die Begegnung in
Weimar* wiederum literarisch erinnerte.

Zwei Jahrzehnte später wurde mit Sándor Petőfi ein wichtiger
Vertreter der ungarischen Nationalliteratur im 19. Jahrhundert
gewürdigt, der zugleich als Kämpfer der bürgerlichen Revolu-
tion verehrt wurde. Die von Tamás Vígh geschaffene Büste des
Dichters aus dem Petőfi-Literaturmuseum in Budapest kam
1976 im Rahmen des neuen Kulturabkommens der DDR mit den
ungarischen Partnern nach Weimar und fand ihren Platz auf
halbem Weg zwischen dem Liszt-Denkmal und dem Römischen
Haus (Abb. 7).

Als Kunstwerke spiegeln diese Denkmäler der jüngeren
Vergangenheit zugleich die stilistischen Möglichkeiten der Por-
trätplastik in der Mitte des 20. Jahrhunderts: Zur ehrenvollen
Vergegenwärtigung erzeugt die grundsätzlich realistische Auf-
fassung der Physiognomie mit mal expressiven, mal eher
abstrahierenden Mitteln eine zurückhaltende Monumentalität.

GDU

Abb. 7 | Sándor Petőfi, Bronzebüste von
Tamás Vígh, 1976 aufgestellt

Mit den ersten Umgestaltungsarbeiten 1784 im Stern wurde am Weg zwischen Fürstenhaus und Floßbrücke eine Fähre in die Ilm gesetzt. Ihr folgten zwei weitere: 1786 die Duxfähre unterhalb des Dessauer Steins und 1792 die Badehausfähre unterhalb des Römischen Hauses.

G. M. Kraus f. 179

„Die Fähre ist eine Art viereckigen Kahns, worin 8–12 Personen Raum haben, und der zum Besten furchtsamer und mit dem Schwindel behafteter Personen zu beyden Seiten Bänke und Brustlehnen hat, und zu mehrerer Sicherheit an einem starken Seile läuft, welches an zwey Bäumen dieß- und jenseits des Flusses fest gemacht ist, wodurch verhindert wird, daß der Strohm die Fähre nicht mit sich fortreissen kann. Der Mechanismus der Bewegung ist derselbe, den man bey allen Fahrzeugen der Art findet. Er besteht in einem schwachen Seil, dessen beyde Enden vorn und hinten an den Kahn befestigt sind, und welches, indem es auf jeder Seite des Ufers in einer Rolle läuft, zugleich zum Hinüber- und Herüberziehen dient."

Wilhelm Schumann, Beschreibung und Gemälde der Herzoglichen Parks bey Weimar und Tiefurt, 1797

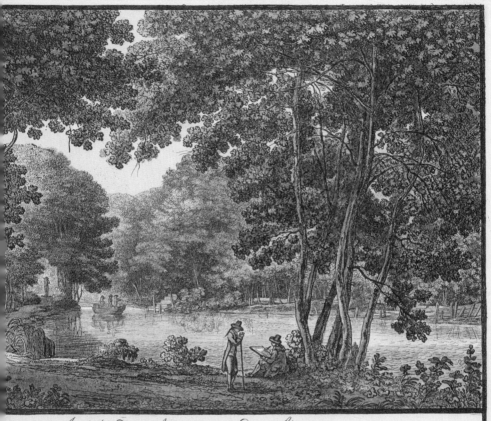

IV. Ansicht der Fähre nach dem Sterne.

Ansicht der Fähre nach dem Sterne
Radierung von Georg Melchior Kraus, 1793
aus: Aussichten und Parthien des Herzogl. Parks
bey Weimar, 2. Heft, 4. Blatt

BEWEGENDES –
WEGE, BRÜCKEN UND FÄHREN

„Hier wandle ich auf schönverschlungenen Wegen, Dir, holde
Zauberin Natur! entgegen". – In diesen beiden Zeilen seiner eu-
phorischen Beschreibung des herzoglichen Parks von 1792 hat
der Weimarer Bibliothekar Ernst August Schmid gleich mehrere
Eigenschaften eines Landschaftsgartens genannt: Wandeln,
Wege, Natur. Obwohl Natur in Form einer neu entdeckten und
ersehnten Natürlichkeit im 18. Jahrhundert zunehmend das Ziel
des gelehrten Betrachters war, verließ das Wandeln, also das
„Gehen aus Freude", erst an der Schwelle zum 19. Jahrhundert
die Räume der Gartenkunst und richtete sich tatsächlich in die
ungestaltete Natur. Es war der Landschaftsgarten mit seinen ge-
schwungenen Wegen, der als der neue, sich kulturell etablieren-
de Ort die soziale Praxis des Spaziergangs in einem die Natur
nachahmenden Garten einübte und Natur ästhetisch wie sensua-
listisch so auflud, dass in der Folge die Landschaft selbst das
Ziel werden konnte.

Landschaftsgärten wurden bewusst gestaltet und inszenato-
risch durchkomponiert. Der Besucher ging von einem Parkmotiv,
das sich ihm von einem bestimmten Punkt des Weges aus er-
öffnet, zum nächsten. Diesen Parkmotiven lagen idealisierende
Landschaftsgemälde oder Parkarchitekturen mit historischen,
politischen oder künstlerischen Anspielungen zugrunde, die
dem gebildeten Gartenbesucher präsent waren und zu vielfälti-
gen Wahrnehmungen anregen sollten. In dieser kinästhetischen
Inszenierung waren die Wege notwendig, sollten selbst aber
möglichst unauffällig sein. Hermann Fürst von Pückler-Muskau
beschrieb sie deshalb als „die stummen Führer des Spazieren-
gehenden". Doch sind es erst die Wege, die einen Raum erschlie-

ßen, ihn erfahrbar machen. In der Land-
schaftsarchitektur haben Wege zudem ganz
praktische Funktionen, wie etwa einen
trockenen und festen Tritt zu gewährleisten.
Darüber hinaus kommt ihnen im Land-
schaftsgarten auch eine gestaltprägende
Bedeutung zu. Ihre geschwungene Form, die
als „line of beauty" nach William Hogarth
eine ästhetische Formel zum Verständnis
aller Arten des Schönen in Natur und Kunst
bieten sollte, revolutionierte als Teil des
Landschaftsgartens die Gartenkunst.

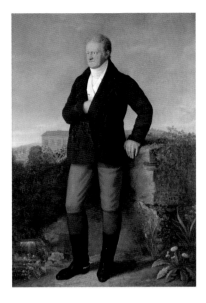

Vergegenwärtigt man sich jene Wege, die
Carl August im herzoglichen Park neu an-
legen ließ (Abb. 1), erkennt man die eingangs
erwähnten „schönverschlungenen Wege".
Den westlichen Ilmhang, der in der ersten
empfindsamen Phase ab 1778 gestaltet wurde, überzieht ein dich-
tes Netz schmaler Wege, die auf drei verschiedenen Ebenen von
wald- und felsgeprägten Partien zu aussichtsreichen Plätzen
führen und eine Vielzahl von Parkmotiven erschließen (Abb. 2).
In der zweiten großräumigeren Gestaltungsphase in den 1790er
Jahren wurden die Auenwiesen in den Landschaftsgarten inte-
griert. Viele der dabei angelegten Wege folgen dem Lauf der Ilm,
deren akustisch und visuell wirksame Wasserfläche ein wichti-
ger Bestandteil der Parkmotive war (Abb. 3).

Abb. 1 | Carl
August von
Sachsen-Weimar-
Eisenach vor
dem Römischen
Haus, Ferdinand
Jagemann,
1805

Im Wegesystem oberhalb des westlichen
Ilmhangs zeigt sich indes die Bedeutung des
Römischen Hauses als ideelles und forma-
les Zentrum des herzoglichen Parks, das
über den sogenannten Breiten Weg, einen in
großen Bögen geschwungenen Fahrweg,
angebunden wurde. Da der Park nach dem
Tod des Herzogs nicht wesentlich umgestal-
tet und kontinuierlich weiter gepflegt wurde,
ist das differenzierte Wegenetz der Entste-
hungszeit größtenteils bis heute erkennbar.

Abb. 2 | Weg
am westlichen
Ilmhang, um
1900 bis 1920

Abb. 3 | Wege entlang der Ilm

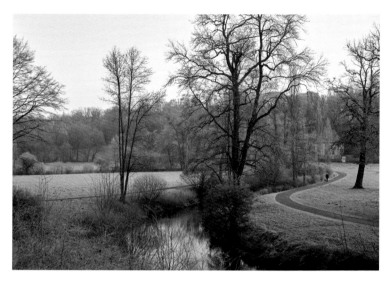

Die landschaftliche Situation des Ilmtals bot für die Anlage eines Landschaftsgartens hervorragende Bedingungen. Sie brachte es jedoch mit sich, dass zur Ausgestaltung des Wegesystems mehrfach die Ilm überquert werden musste, wozu sowohl Brücken als auch Fähren dienten (Abb. 4, vgl. auch S. 40, Abb. 23). Den von Carl August beauftragten Brückenbauten liegt kein inhaltliches Programm zugrunde, wie es beispielsweise der Wörlitzer Park hatte, und in ihrer Baugeschichte zeigt sich der fehlende Gesamtentwurf für den herzoglichen Park. Etliche Brücken, wie zum Beispiel die Bogenbrücke in der Nähe der Läutraquelle, wurden noch in der Regierungszeit des Herzogs durch Umgestaltungen obsolet und wieder abgebaut. Die permanenten Aufwendungen für die Instandhaltung führten außerdem dazu, dass Brücken oft vereinfacht oder gar nicht wiederaufgebaut wurden. Dennoch sind die Weimarer Brücken Teil der jeweiligen Parkmotive, wie etwa die in Übereinstimmung mit der als naturhaft-wild empfundenen Szenerie an der Felsentreppe mit Knüppelholzgeländer ausgeführte Naturbrücke. Die heute nicht mehr vorhandene Bogenbrücke am Duxgarten entfaltete als vermittelndes architektonisches Element in der Sichtachse vom Borkenhäuschen zum Oberweimarer Kirchturm eine besondere visuelle Wirkung.

Im herzoglichen Park gab es zeitweise bis zu drei Fährüber-
gänge; einer davon befand sich in der Nähe der heutigen Dux-
brücke. Dort verließ man die festen Wege und bestieg einen mehr
oder weniger wackeligen Kahn. Mit den einfach konstruierten
Fähren, die über ein Zugseil selbst zu bedienen waren, konnten
neue Parkbereiche zugänglich gemacht und das Wegesystem
vervollständigt werden. Außerdem boten sie dem Besucher ein
Erlebnis, das die Wahrnehmung der Landschaft und des Flusses
schärfte. Mit heiteren Aussichten, in melancholischen Fels- und
Waldpartien, auf schwankenden Kettenbrücken oder im Boot
auf der Ilm sollte der Landschaftsgarten im Ilmtal alle Sinne des
Betrachters ansprechen.

FR

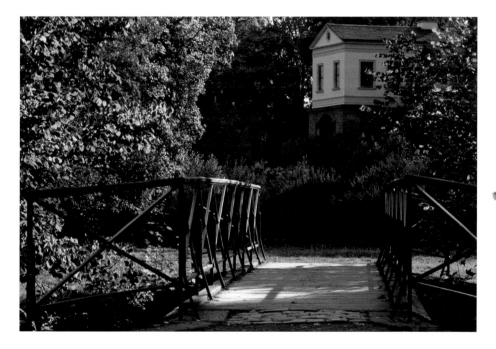

Abb. 4 | Blick von der Duxbrücke zum Römischen Haus

Von der Knüppelbank am Hangweg zwischen Dessauer Stein und Schlangenstein bot sich ein malerischer, von Bäumen gerahmter und in der Mitte durch eine Baumgruppe geteilter Blick.

„Der sogenannte Stern, eine von der Ilm umflossene kleine Insel, worauf eine reizende Mannichfaltigkeit von geraden und gewundenen Gängen, die in einem großen Rundel zusammenlaufen, angebracht ist, und wo das mit vielen hohen Bäumen versetzte dichte Gebüsch, im Frühlinge der Sitz der Nachtigallen, mit einsiedlerischen Lauben vermischt, den Spaziergängern einen höchst angenehmen Aufenthalt, besonders aber in warmen Sommertagen, viel Kühlung und Schatten gewährt, wozu noch andere Reize der Kunst, als Grotten, Wasserfälle, Bildsäulen u. f. kommen."

Ernst August Schmid, Der Park bey Weimar, 1792

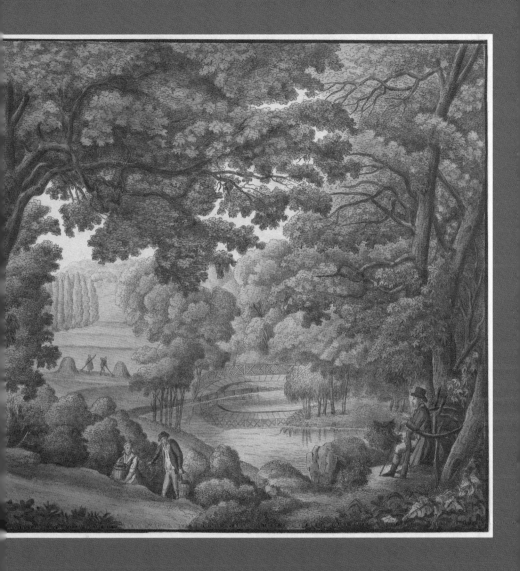

Ansicht von der Knüppelbanck nach dem Sterne
Radierung von Georg Melchior Kraus, 1793
aus: Aussichten und Parthien des Herzogl. Parks
bey Weimar, 2. Heft, 1. Blatt

ROTBUCHEN UND SUMPF-ZYPRESSEN – BOTANISCHE BESONDERHEITEN

Gehölze, insbesondere große Bäume, sind die wichtigsten lebenden Raumbildner in jedem Landschaftsgarten. Ihre Vielfalt im Park an der Ilm ist groß; charakteristischer Wuchs und Laubfärbung machen sie zu einem malerischen Blickfang. Als Solitärbäume, einzeln gepflanzte Gehölze mit raumprägender Wirkung, oder zu kleinen Gruppen beziehungsweise flächig gepflanzt, sind sie unentbehrlich in der Parkgestaltung (Abb. 1). Bis heute erinnert der prächtige denkmalgeschützte Bestand an wertvollen Altbäumen, die immerhin etwa ein Drittel des Gesamtbestandes ausmachen, an die Entwicklung des Parks.

Das Erscheinungsbild des Ilmparks wird vor allem von heimischen Arten wie Ahorn, Eschen, Linden, Eichen, Hainbuchen und von über England eingeführten Laub- und Nadelhölzern bestimmt. Als dendrologische Besonderheiten sind beispielsweise zu nennen: Götterbaum, Ginkgo, Schwarznuss, Tulpenbaum,

Abb. 1 | Blutbuche auf der Wiese am Tempelherrenhaus

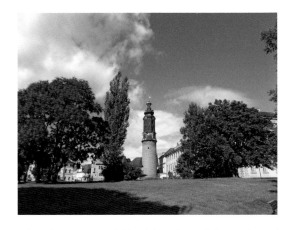

Flügelnuss, Geschlitztblättrige Eiche, Schnurbaum (Abb. 2 und 3), Sumpfzypresse und Silberahorn. Besonders wertvolle und seltene Exemplare sind im Plan (S. 110 f.) verzeichnet.

Majestätische Eichen, zum Teil noch aus der Parkentstehungszeit, sind die ältesten Bäume in der Anlage und prägen als knorrige Veteranen die Solitärstandorte auf den Wiesen. Mitte des 19. Jahrhunderts ließ der Gartenkünstler Eduard Petzold im Umfeld der Gebäude Pyramideneichen setzen, deren besondere Raumwirkung beispielsweise am Römischen Haus und am Stadtschloss erlebbar ist.

Am felsigen Westhang des Ilmtals überwiegen Schwarzdorn, Eschen und Ahorn. Alte Bezeichnungen wie Eschenrondell verweisen auf historische Standorte im Park an der Ilm. Eschen, mit bis zu 30 Metern die höchsten Bäume im Park, sind sehr schnellwüchsig und können bis zu 300 Jahre alt werden (Abb. 4 und 5).

Abb. 2 | Blick auf das Schloss mit Japanischem Schnurbaum links neben dem Turm

Abb. 3 | Japanischer Schnurbaum in Blüte

Abb. 4 | Eschenaustrieb im Frühjahr

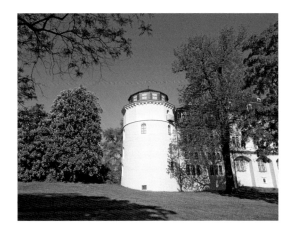

Abb. 5 | Esche an der Herzogin Anna Amalia Bibliothek

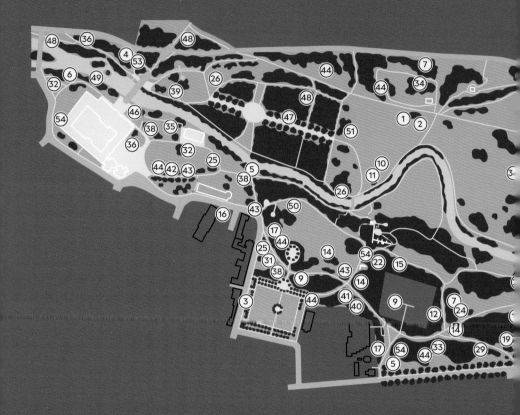

① Kastanie, hellgelb	⑫ Gelbbunte Esche
② Kastanie, hellrot	⑬ Schmalblättrige Esche
③ Kastanie, dunkelrot	⑭ Blutbuche
④ Götterbaum	⑮ Trauerbuche
⑤ Ahorn, rotstielig	⑯ Ginkgo
⑥ Purpurahorn	⑰ Geweihbaum
⑦ Bergahorn, panaschiert	⑱ Schwarznuss
⑧ Silberahorn	⑲ Tulpenbaum
⑨ Baumhasel	⑳ Graupappel
⑩ Goldesche	㉑ Schwarzpappel
⑪ Einblättrige Esche	㉒ Serbische Fichte

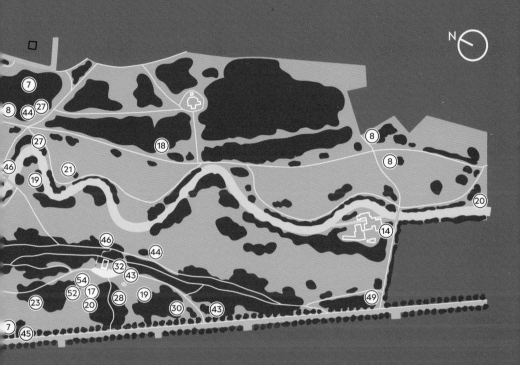

N

㉓ Schwarzkiefer	㉞ Stieleiche	㊺ Kleeulme
㉔ Weymouthskiefer	㉟ Trauerweide	㊻ Pyramidenpappel
㉕ Gewöhnliche Platane	㊱ Robinie, rotblühend	㊼ Bastardpappel
㉖ Flügelnuss	㊲ Hemlocktanne	㊽ Bergulme
㉗ Mandschurische Esche	㊳ Schnurbaum	㊾ Flatterulme
㉘ Ungarische Eiche	㊴ Sumpfzypresse	㊿ Elsbeere
㉙ Großfrüchtige Eiche	㊵ Tatarischer Ahorn	�51 Mispel
㉚ Muskauer Eiche	㊶ Krimlinde	�52 Judasbaum
㉛ Traubeneiche, kochlöffelartig	㊷ Kaiserlinde	�53 Ölweide
㉜ Pyramideneiche	㊸ Sommerlinde	�54 Eibe
㉝ Geschlitztblättrige Eiche	㊹ Winterlinde	

Durch das hier seit 2013 einsetzende Eschentriebsterben, auch bekannt als Eschenwelke, ist der Bestand im Park jedoch stark gefährdet und schon erheblich dezimiert.

Die einheimische Ulme, ein wichtiger Bestandsbildner, fiel Mitte der 1960er Jahre dem gravierenden Ulmensterben zum Opfer. Im dicht bewachsenen Hangbereich zwischen Borkenhäuschen und Dessauer Stein hat das die Zusammensetzung der Gehölze stark verändert. Die entstandenen Lücken wurden mit anderen einheimischen Bäumen wie Bergahorn und Linden sowie mit Sträuchern geschlossen, um das Erscheinungsbild dieses Parkbereiches zu erhalten. Eine prachtvolle Flatterulme steht heute noch am südlichen Parkausgang an der Belvederer Allee.

Die zum Park gehörende Auenlandschaft der Ilm zwischen Stern und Oberweimar lässt die klassische Phase des Landschaftsgartens um 1800 erkennen. Das Bild bestimmen nach wie vor Baumgruppen, Einzelbäume und Sträucher. Zu den Auengehölzen gehören Erle, Ahorn, Ulme, Pappel, Esche und verschiedene Weidenarten. Bei extremen Hochwassern – zuletzt im Juni 2013 – wird die Ilmaue immer wieder überschwemmt (Abb. 6).

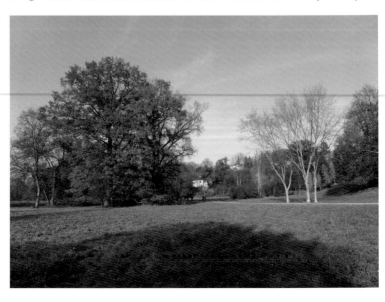

Baumarten wie die Stieleiche und die Gewöhnliche Traubenkir-
sche tolerieren den Wechsel zwischen Überschwemmungen und
Trockenheit. Im Duxgarten ist das Vorkommen von Baumgrup-
pen der goldgelb austreibenden, später dunklen Stieleiche relativ
hoch (Abb. 7).

Am Ochsenauge bemerken Kenner hingegen eine Gruppe von
drei sommergrünen Sumpfzypressen, die im Herbst eine fuchs-
rote bis dunkelbraune Färbung aufweisen und ihre zweizeilig
gestellten Nadeln, teils auch ganze Zweiglein, abwerfen (Abb. 8
und 9).

Mit dem Bau des Römischen Hauses erreichte die Parkgestal-
tung ihren Höhepunkt, was sich auch in der bis heute erhaltenen
Bepflanzung widerspiegelt. Im Umfeld seines repräsentativen
Gartenhauses und entlang des Breiten Weges zur Stadt ließ der
botanisch interessierte Herzog Carl August zahlreiche interes-
sante Laub- und Nadelhölzer wie Amerikanische Eichen, Wey-
mouthskiefern, Tulpenbäume und Geweihbäume pflanzen, die
meist über England eingeführt wurden. Kulissenartig rahmen sie
die Wiesenflächen. Einzelne Exemplare treten als Solitäre oder
als Gruppen mit unterschiedlicher Belaubung aus der Wiesen-
fläche heraus. Noch heute erinnern einige Bäume zwischen dem

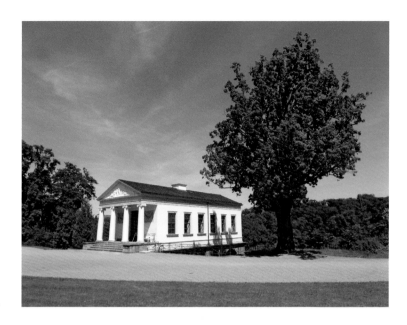

Abb. 10 | Römisches Haus mit Pyramideneiche

Römischen Haus und dem Stadtschloss an diese Glanzzeit des Parks (Abb. 10).

Zahlreiche Sichtbeziehungen und durch Bepflanzung geschaffene Blickachsen machen den Landschaftspark zu einem visuellen Erlebnis. So werden nicht nur markante Punkte wie Goethes Gartenhaus, das Römische Haus und das Borkenhäuschen innerhalb der Anlage optisch verknüpft, sondern auch Sichtverbindungen zur Umgebung hergestellt, etwa der weite

Blick zum Turm der Kirche von Oberweimar (Abb. 11). In die Wege eingelassene Plaketten mit der Aufschrift „Hebe deinen Blick und verweile" machen auf diese Blickbeziehungen aufmerksam. Die Sichtachsen müssen in regelmäßigen Abständen von Naturverjüngung und hereinwachsenden Ästen befreit werden, damit die reizvolle Abfolge von Landschaftsbildern erhalten bleibt. Auch dem schleichenden Hineinwachsen von Gehölzrändern in angrenzende Wiesen- und Rasenflächen muss immer wieder entgegengewirkt werden.

Abb. 11 | Blick zum Kirchturm nach Oberweimar

Dieser wertvolle, vielgestaltige alte Baum- und Strauch-
bestand als wichtiges, sich jedoch ständig veränderndes Gestal-
tungselement im Landschaftspark ist durch Pflege und spezi-
fische Erhaltungsmaßnahmen möglichst lange zu bewahren.
Im Falle eines Verlusts erfolgen standort- und sortengenaue
Nachpflanzungen, denn es sind gerade die alten Bäume, die das
malerische Bild der Parkanlage entscheidend prägen.

KL

Abb. 12 | Eiche am Weg zu Goethes Gartenhaus,
der älteste Baum im Park

Von 1650 bis 1808 überragte die Schnecke den Welschen Garten, „eine Besonderheit dergleichen sich nirgends in Europa findet", wie man in Weimar behauptete. Sie bestand aus einem hölzernen Grundgerüst, über das geschnittene Linden wandartig gezogen wurden.

„Wir stehen […] vor einem hohen hölzernen Gebäude, welches vom Morgen gegen Abend zu ein Oval bildet, und von innen und aussen bis in den äussersten Giebel von kunstmäßig gegängelten Linden bekleidet wird, so daß man von aussen wenig oder nichts von der innern Struktur des Baues selbst wahrnehmen kann. Es […] besteht aus zwey Treppen, die sich schneckenartig über einander wegwinden und in zwey kleine viereckigte Pavillons auslaufen, wo man die reinste Luft einathmet, und nach allen Himmelsgegenden zu eine ganz unbegränzte Aussicht genießt. Ich habe die etwas beschwerlichen Treppen, die blos aus aneinander gereihten Queerbalken bestehen, einigemal bestiegen, es hat mich aber diese Mühe nie gereut. Die herrliche Aussicht, die man hier genießt, vergütet einem reichlich die Beschwerlichkeit […]. Vorzüglich aber belustigt einem der Anblick des Parks, der hier wie im Grundrisse vor uns liegt, und uns, weil uns die Lustwandler, wegen der Höhe, kaum eine Spanne groß scheinen, wie ein wahres Liliput vorkommt.
[…] Mit einem Worte, dieses grüne Naturgebäude trägt so unendlich viel zur Verschönerung des ganzen Parks bey, daß man, nach meiner Ueberzeugung nicht genug Sorgfalt auf seine Unterhaltung verwenden kann."

Wilhelm Schumann, Beschreibung und Gemälde der Herzoglichen Parks bey Weimar und Tiefurt, 1797

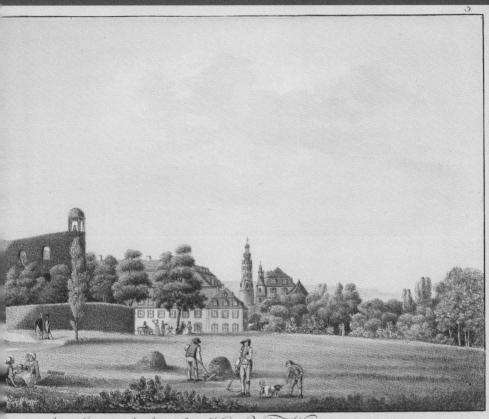

Der obere Seiten Eingang zur Schnecke im Herzl.
Parck bey Weimar
Radierung von Georg Melchior Kraus, 1794
aus: Aussichten und Parthien des Herzogl. Parks
bey Weimar, 3. Heft, 1. Blatt

VERSCHWUNDENE ARCHITEKTUREN – PAN, TRITONEN, SÄULEN UND HUNDESTEIN

Um 1800 wurden mehrere Denkmäler abgerissen, die zuvor den pittoresken und romantischen Charakter des Ilmparks in seiner empfindsamen Periode wesentlich mitbestimmt hatten. Eine Ursache dafür lag sicher in der zunehmenden Kritik an dem auch von Goethe und Schiller bemängelten „Dilettantismus" in der Gartenkunst und einer gewachsenen Abneigung gegenüber empfindsamer Staffagenbildnerei. Als Herzog Carl August 1798 das Zuschütten des Floßgrabens verfügte, der den Stern nach Osten hin abgeschlossen hatte, und bei der Gelegenheit auch die Fischteiche und der künstliche Wasserfall bei der Grotte entfernt wurden, verschwand sowohl die Statue des lüstern blickenden Gottes Pan als auch das Tritonenrelief mit den kämpfenden Wasserwesen und der Nymphe. Diese fungierten im zuvor abgeschiedenen Areal des Gartens als Sinnbilder eines ungebändigten Naturkultes und ausgelassenen Treibens, typisch für die Sturm-und-Drang-Periode um 1780 (Abb. 1).

Abb. 1 | Plan der Parkanlagen von Wilhelm Zimmermann, um 1780

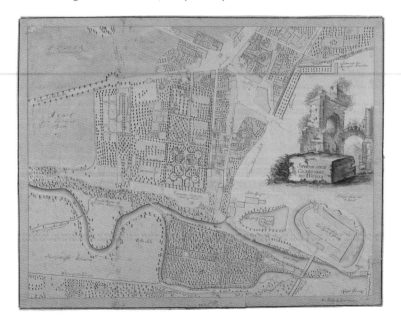

Wenig ist über die aus Kunstbackstein gefertigte Gartenstatue des Wald- und Hirtengottes Pan bekannt. Von 1791 bis 1798 befand sie sich am südlichen Ende des ursprünglich im französischen Stil angelegten Gartenbereichs, dem Stern. In dieser durch die halbinselartige Lage vom übrigen Park abgetrennten Gartenpartie fühlte sich ein einsamer Spaziergänger, wie der Gartenbesucher Wilhelm Schumann im Jahr 1797 schrieb, gleichsam in der „reinen ungekünstelten Natur", in das idyllische Tempe-Tal des antiken Griechenland versetzt. Ein Seitenweg in der Nähe des südlichen Wegekreuzes führte den Spazierenden zu einem kleinen Platz, wo im Schatten alter Bäume eine große Bildsäule stand, „die einen Pan vorstellte". „Diese Statue steht auf einem cylinderförmigen Postament von gebrannten Thon, mit dem Gesichte gegen Mittage gekehrt […]." Wie die Gartenfigur genau aussah, darüber schweigen die Quellen. Im Katalog seiner *Toreutikawaaren- oder Kunstbacksteinfabrik* aus dem Jahr 1800 bot ihr Schöpfer, der Weimarer Hofbildhauer Martin Gottlieb Klauer, aber tatsächlich Kopien einer Pan-Statue zum Verkauf an, die mit einer Höhe von über zweieinhalb Metern (8 Fuß) zur genannten Figur passen würde. Dieser ziegenbeinige Pan steht aufrecht an einen Baumstumpf gelehnt. In seiner rechten Hand hält er die Panflöte, mit der linken Hand bedeckt er mit einem Tuch sein Geschlecht. Sein Blick hat dabei etwas Lüstern-Herausforderndes (Abb. 2).

Das ebenfalls von Klauer geschaffene Tritonrelief nahe dem als Stromschnelle gestalteten Einfluss der Läutra in den Floßgraben hatte der Herzog im Jahr 1788 aufstellen lassen. Auf einem Aquarell von Georg Melchior Kraus von 1792 erkennt man am östlichen Ufer zwischen Büschen das Flachrelief, umgeben von künstlichen antiken Ruinen (Abb. 3). Ein jun-

Abb. 2 | Pan-Statue von Martin Gottlieb Klauer, Ausschnitt aus dem Verzeichnis der Klauer'schen Kunstfabrik, um 1800

Abb. 3 | Sphinxgrotte und Tritonenrelief im Weimarer Park, Georg Melchior Kraus, 1792

ges Liebespaar hat sich diesseits des Flusslaufes gelagert, der junge Mann scheint seiner Liebsten diese Gartenpartie zu erklären. Im Hintergrund des Bildwerks erblickt man die Sphinxgrotte mit dem seinerzeit noch darüber hinabstürzenden Wasserfall. Diese „romantische" Partie erwecke, so Wilhelm Schumann 1797, die Illusion, „wirklich in die alten Zeiten Griechenlandes zurückgesetzt" zu sein. Der Bildhauer Klauer bot solche Tritonenreliefs „nach dem Vorbild von Salvator Rosa" in seinem Manufakturkatalog von 1792 in den Abmessungen von 91 mal 61 Zentimetern zum Verkauf an. Dargestellt sind drei Wasserungeheuer, halb Mensch, halb Fisch, die wild aufeinander einschlagen. Ein viertes Meeresungeheuer hält derweil lustvoll eine nackte Nymphe umschlungen auf seinem Schoß und schaut amüsiert der Prügelei der anderen zu (Abb. 4).

Das Denkmal der Drei Säulen mit ihrem bekrönenden Gesims wurde im Frühjahr 1788 unweit der Sternbrücke im nordöstlichen Teil des neuen Landschaftsgartens am Rothäuser Berg

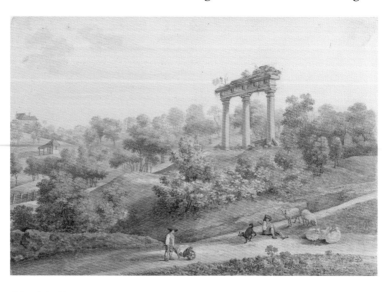

Abb. 5 | Drei Säulen am Rothäuser Berg, Georg Melchior Kraus, um 1800

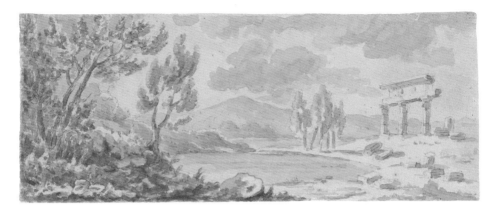

errichtet (Abb. 5). Vorbilder für diese architektonische Garten-
dekoration waren die berühmten Ruinen des Dioskurentempels
auf dem Forum Romanum in Rom beziehungsweise des Juno-
Tempels von Agrigent. Nachahmung fanden diese Drei Säulen
auch in verschiedenen anderen Gärten, etwa in Sanssouci bei
Potsdam. Das Motiv wurde für Italienreisende zum Sinnbild einer
klassischen Sehnsuchtslandschaft, wie auch Goethes 1787 in
Italien entstandene lavierte Federzeichnung *Ideallandschaft mit
Tempelruine* zeigt (Abb. 6).

Der Parkteil Rothäuser Garten fiel 1823 den neuen Bebau-
ungsplänen zum Opfer und musste einer Kaserne sowie neuen
Wohnhäusern weichen. Vermutlich stürzte das Monument bereits
am Anfang der Baumaßnahmen ein, als in der Nähe eine Eis-
grube für die Hofküche ausgehoben wurde.

Unweit des Hauses der Frau von Stein am Haupteingang zum
Park wurde 1794 der sogenannte Spiegelbrunnen errichtet. Eine
gusseiserne Nachbildung der berühmten spätrömischen Ilde-
fonso-Gruppe, deren Original sich seinerzeit im Schlossgarten
La Granja de San Ildefonso bei Segovia befunden hatte, bekrönte
die aus Sandstein gefertigte Brunnenanlage. Die Kopie stammte
aus der bekannten Eisengießerei des Grafen Detlev Carl von Ein-
siedel in Lauchhammer, die insbesondere Kunstgüsse von Gar-
tenstatuen herstellte. Die Knabengruppe am Eingang zum Park –
noch heute ist eine Kopie am Ende des Treppenaufgangs in
Goethes Wohnhaus aufgestellt – wurde als die Dioskuren Castor

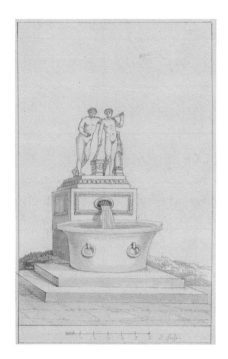

und Pollux interpretiert. Sie markieren in der Mythologie die Grenze zwischen Diesseits und Jenseits und versinnbildlichten am Eingang des Parks wohl auch den Übergang in das ideale Reich des Gartens. Eine Zeichnung um 1800 zeigt in der linken Bildhälfte den Spiegelbrunnen mit den beiden Jupitersöhnen auf der Westseite des Weges zum Park (S. 42, Abb. 29, vgl. Abb. 7). Der von Baum- und Strauchwerk eingefasste Zugang mit der Figurengruppe gibt den Weg zum weitläufigen Gelände frei. Im Hintergrund, also am westlichen Ende des Parks, ist der Welsche Garten mit den beiden Türmen der Schnecke zu erkennen, die als Monument und Aussichtspunkt der barocken Gartenanlage bis 1808 erhalten blieb. Im Jahr 1824 wurde der Ildefonso-Brunnen im Zuge von Umgestaltungen entfernt und später vor dem Roten Schloss wieder aufgestellt.

Kurios mutet das Hundegrab in der Nähe des Römischen Hauses an. Wir wissen lediglich, dass der Hofbildhauer Klauer im Auftrag des Herzogs 1799 einen Hundestein mit der Inschrift „Remember Leo" geschaffen hat. Der Stein befand sich zwischen drei Eschen seitlich des Spazierweges, der vom Tempelherrenhaus in Richtung Dessauer Stein und Römisches Haus führt. Gartenbeschreibungen erwähnten das Hundegrab selten, wenn überhaupt, dann nur mit einer gewissen Abschätzigkeit. „Sonderbar ist das neue Denkmal eines Hundes mit einem: Remember", schrieb im Jahr 1800 Karl Morgenstern. „Es ward von einer sich hier aufhaltenden englischen Familie [Gore] […] gesetzt, vom Pöbel niedergerissen, wieder aufgebauet etc. Der Herzog war dabei sehr in Verlegenheit." „Das ganze Ding paßt nicht in die Anlagen, wo man sonst nur an *edlere* Nebenideen erinnert wird." Hundegräber in Gärten wurden oftmals als Homer-Zitat aus der *Odyssee* wahrgenommen, als Sinnbild für unerschütterliche

Treue (als Einziger erkannte der alte anhängliche Argos seinen Herrn Odysseus nach dessen zwanzigjähriger Abwesenheit). Tatsächlich gehörte der kleine „Löwenhund" Leo nicht dem reichen und angesehenen Charles Gore, sondern er war der Schoßhund der bildhübschen Gore-Schwestern. In Emily Gore hatte sich Carl August unsterblich verliebt. Das Gartengrab für den Lieblingshund der Favoritin des Herzogs wurde offenbar als ein Affront gegen das obrigkeitliche Tugendregiment betrachtet und deshalb schon bald in Stücke geschlagen. Einzelteile des Reliefs überlebten und sind heute in der Ausstellung zum Park im Römischen Haus zu sehen (Abb. 8 und 9).

In der Zeit um 1800, als der Weimarer Bildhauer Klauer zum Unternehmer wurde und Kopien seiner Arbeiten geschäftstüchtig im Verkaufskatalog seiner Kunststeinmanufaktur feilbot, hatten auch die eingangs genannten Gartenplastiken für den Park an der Ilm an Originalität verloren. Kunstwerke waren Fabrikware geworden. Genau darauf anspielend, schrieb Goethe im Zusammenhang mit dem gemeinsamen „Dilettantismus"-Projekt an Schiller: „Denn wie Künstler, Unternehmer, Verkäufer und Käufer und Liebhaber jeder Kunst im Dilettantismus ersoffen sind, das sehe ich erst jetzt mit Schrecken, da wir die Sache so sehr durchgedacht und dem Kinde einen Namen gegeben haben".

MN

Abb. 8 | Hundestein, mit Erläuterungen von Angelika Schneider

Abb. 9 | Ehemaliger Standort des Hundesteins

Auf der Wiese im ehemaligen Duxgar-
ten wird Heu geerntet. Rechts zwischen
den Bäumen kann man Goethes Gar-
tenhaus sehen; der südlich angebaute
Altan wurde 1797 abgerissen.

„Wir bleiben unwillkührlich stehen, blicken mit innigem
Wohlbehagen durch die grüne natürliche Wölbung hin-
durch und sehen eine Reihe vortrefflicher Wiesen sich
vor unsern Augen ausdehnen, aus deren grünem Schoße
Millionen Blumen hervorkeimen, und die, durch den
majestätisch herabwogenden Ilmfluß in mannigfaltigen
Krümmungen durchschnitten, durch zwey chinesische
Bogenbrücken mit leichten weiß angestrichenen, Gelän-
dern aber wieder mit einander vereinigt werden."

Wilhelm Schumann, Beschreibung und Gemälde der
Herzoglichen Parke bey Weimar und Tiefurt, 1797

III Ansicht der Bogenbrücke auf den Wiesen

Ansicht der Bogenbrücke auf den Wiesen
Radierung von Georg Melchior Kraus, 1793
aus: Aussichten und Parthien des Herzogl. Parks
bey Weimar, 2. Heft, 3. Blatt

REFUGIUM –
GOETHES GARTEN IM ILMTAL

Eines der wohl bekanntesten historischen Wohnhäuser in
Deutschland ist Goethes Gartenhaus mit seinem ebenso berühm-
ten Garten. Das alte, ehemalige Weinberghaus aus dem 16. Jahr-
hundert mit seinem Garten vor den Toren der Stadt erhielt Goe-
the 1776 als Geschenk vom Weimarer Herzog Carl August. Der
Fürst wollte den jungen, bereits weithin bekannten Dichter damit
dauerhaft an seinen Hof binden. Für den 27-jährigen Goethe wie-
derum war eine gesicherte Stellung, die einen eigenen Hausstand
ermöglichte, ein schon länger gehegter Wunsch (Abb. 1).

Gleich nach dem Einzug ins Gartenhaus begann Goethe mit
der Umgestaltung seines knapp einen Hektar umfassenden ersten
eigenen Gartens. Hier tauschte er „Stuben- und Stadtluft mit
Land-, Wald- und Garten-Atmosphäre". Goethe ließ frische Erde
anfahren, Gras einsäen, Gartentreppen bauen, Wege und Rasen-
bänke anlegen und viele Bäume pflanzen. Auch war er immer
wieder selbst tätig, wie aus seinen Tagebuchnotizen, Korrespon-
denzen, Rechnungsbüchern und aus den Berichten von Zeitge-

Abb. 1 | Garten-
haus, Eingangs-
bereich, Johann
Wolfgang Goethe,
um 1778

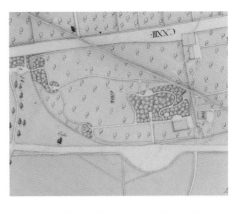

nossen hervorgeht. Früchte, Gemüse
und Blumen, besonders Erdbeeren,
Spargel, Veilchen und Rosen, gingen
als Geschenke an Freunde. Goethe
beobachtete im Garten Pflanzen und
Tiere, empfing Besucher und gab Feste.
Er genoss das Gartenleben in seiner
ganzen Fülle.

Abb. 2 | Goethes
Gartenhaus,
Ausschnitt aus
dem Plan der
Großherzoglichen
Residenzstadt
Weimar, Johann
Valentin Blaufuß,
1818/22

Dieser Garten unweit des Sterns im Park an der Ilm gliedert
sich bis heute in die damals angelegten drei Nutzungsbereiche:
Hinter dem Haus, am steilen schattigen Hang befindet sich der klei-
ne „englische Garten" mit geschlängelten Wegen, die zum Fla-
nieren einladen. Im Norden des Grundstücks stehen auf der durch
einen Weg geteilten großen lichten Obstwiese Apfel-, Birnen-,
Zwetschen- und Kirschbäume. Dem Gemüseanbau diente die we-
niger geneigte Fläche unterhalb zum Park hin. Hier befinden sich
heute Wiesen, die von Blumenrabatten umsäumt sind (Abb. 2).

Der Garten wird über zwei Wegachsen und einen Rundweg
erschlossen. Sie führen zu verstreut liegenden Sitzplätzen, die
zum Verweilen einladen. Über die Längsachse, auch Malvenallee
genannt, gelangt man zu dem bereits 1777 aufgestellten „Stein
des guten Glücks". Dieses heute geradezu modern wirkende stei-
nerne Sinnbild des Glücks, bestehend aus einem Kubus und einer
Kugel aus Sandstein, gilt als eines der ersten nicht figürlichen
Denkmäler in Deutschland. Entworfen hat es Goethe selbst, ge-
meinsam mit seinem Leipziger Zeichenlehrer Adam Friedrich
Oeser, der den Weimarer Hof in gartenkünstlerischen Fragen
beriet. Die Querachse mit der Lindenallee endet an einem Sitz-
platz mit Steintisch, wird aber optisch bis zum 1782 errichteten
„Altarplatz" mit der Inschrifttafel für Charlotte von Stein weiter-
geführt.

Auch nach seinem Umzug an den Frauenplan im Jahr 1782
behielt Goethe den Garten als wichtigen Rückzugsort. Das Haus
wurde gelegentlich Freunden überlassen, vermietet und, auf
Wunsch des Herzogs, den aus seiner morganatischen Ehe mit der
Schauspielerin Caroline von Jagemann hervorgegangenen Kin-
dern als Spielort zur Verfügung gestellt.

Führte Goethe zunächst selbst Regie über den Garten am Stern, unterstellte er ab 1790 seiner Lebensgefährtin Christiane die hauswirtschaftlichen Tätigkeiten, zu denen auch die Gartenbewirtschaftung gehörte. In der Korrespondenz zwischen Goethe und Christiane ist häufig vom Garten die Rede. Während Christiane über ihre Tätigkeiten berichtete, gab Goethe Anweisungen für die von seinen Reisen und Jenaer Aufenthalten nach Hause geschickten Pflanzen und Sämereien. Er wiederum ließ sich Früchte und Gemüse aus den Weimarer Gärten nach Jena bringen. Nach Christianes Tod im Jahr 1816 übernahm der inzwischen erwachsene Sohn August, der seit Kindertagen mit dem Garten vertraut war, die Bewirtschaftung.

Mehr als 50 Jahre lang bezog Goethe Obst und Gemüse aus seinem Garten. Bis ins hohe Alter gestaltete und veränderte er einzelne Partien. So ließ er nach seinem 80. Geburtstag die von Clemens Wenzeslaus Coudray gestalteten, heute weithin bekannten weißen Gartentore anbringen sowie den Haus- und den Toreingang mit Mosaiken nach pompejanischem Vorbild pflastern (Abb. 3). Noch im Februar 1832, knapp einen Monat vor seinem Tod, erstellte Goethe mit dem Gärtner Ferdinand Herzog ein „Memorandum" für die anstehenden Arbeiten in seinem

Hausgarten am Frauenplan und dem Garten am Stern.

Nach Goethes Tod wurde es still um seine Anwesen. Die Gärten wurden seinem Testament entsprechend von den Enkeln genutzt und bewirtschaftet, zeitweise auch verpachtet. Oberstes Gebot war dabei, dass sowohl der Garten am Wohnhaus als auch der am Gartenhaus „unverändert erhalten werden solle[n]".

Nachdem die inzwischen mündigen Enkel Goethes Wohnhaus am Frauenplan im Jahr 1840 für die Öffentlichkeit verschlossen hatten, verlagerten sich die Besucherströme ab Mai 1841 ins Ilmtal. Das Gartenhaus avancierte neben der Fürstengruft zu einem Wallfahrtsort für Goetheverehrer aus ganz Europa (Abb. 4).

Abb. 3 | Kieselmosaik am Haus

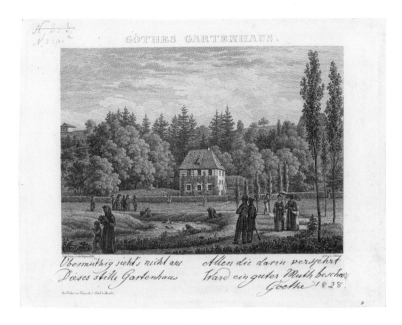

1885 ging es als Teil von Goethes Besitz testamentarisch an das Großherzogtum Sachsen-Weimar-Eisenach.

Während das Haus seitdem für Besucher zugänglich war, verfügte das Testament, „daß der Garten nicht zum Großherzoglichen Park geschlagen werden darf", sondern „zum Spielplatz der Fürstlichen Kinder des Hauses" bestimmt sei. Bis zur Fürstenenteignung durfte der Garten nur bei Abwesenheit der großherzoglichen Familie besichtigt werden. Erst ab 1921, als man auch den Garten dem Goethe-Nationalmuseum unterstellte, wurde er in vollem Umfang für Besucher geöffnet. Heute sind das Gartenhaus und der Garten ganzjährig zu besichtigen.

Seit Goethes Tod waren alle nachfolgenden Generationen bestrebt, den Garten in seinem originalen Zustand zu erhalten. Verloren gegangen sind jedoch die Gemüsebeete im unteren Teil. Bei der Bepflanzung der Blumenrabatten und der Nachpflanzung von Obstgehölzen konzentriert sich die Auswahl auf Pflanzenarten und -sorten der Goethezeit.

AS

Die aus vier Bögen bestehende Schlossbrücke wurde von 1651 bis 1654 gebaut; im Pfeiler zwischen dem dritten und vierten Brückenbogen befindet sich eine steinerne Treppe, die vom Schloss auf kürzestem Weg in den Sterngarten führt.

„Wenn man alle Parthieen des schönen Gartens, den der Herzog nicht seinem Vergnügen allein, sondern dem Genuß aller Menschen widmete, bequem und in einer schönen Folge genießen will, so wähle man nicht den gewöhnlichen Haupteingang des Parks hinter dem Fürstenhause dazu, sondern man wandle dahin durch das nach Osten sehende gothische Portal des alten Schlosses über den breiten Damm und die Ilmbrücke. Die Brücke ist schön und dauerhaft, und der östliche Eingang nach dem Webicht zu mit einem Gatter verschlossen. Deswegen hat aber der Spaziergänger nicht Ursach wieder umzukehren, denn er findet einige Schritte davon eine steinerne Treppe, die sich in den Fuß des dritten und vierten Bogens hinab auf eine kleine Insel windet, welche der an sich unbedeutende, aber für die Stadt (welcher er größtentheils das Brennholz zuführt) sehr vortheilhafte Ilmfluß hier bildet, und dem Wanderer nun freie Wahl läßt, seinen Weg grade aus in den sogenannten Stern fortzusetzen, oder sich rechts unter der Wölbung der Brücke hindurch auf die Erdzunge zu begeben, die sich Flusabwärts in die Ilm erstreckt, und größtentheils mit Obstbäumen bepflanzt ist."

Friedrich Albrecht Klebe, Historisch-statistische Nachrichten von der berühmten Residenzstadt Weimar, 1800

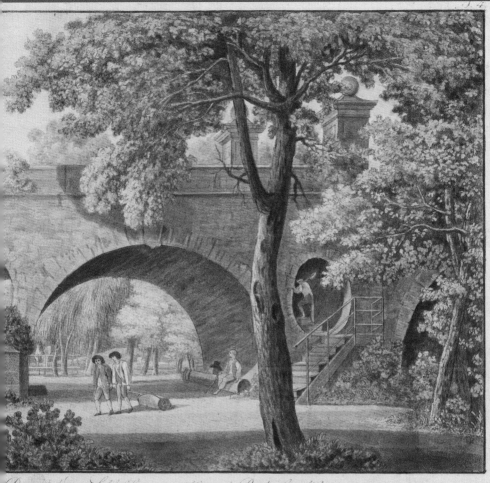

Durchsicht der Schlossbrücke im Herzogl. Parcke
bey Weimar
Radierung von Georg Melchior Kraus, 1800
aus: Aussichten und Parthien des Herzogl. Parks
bey Weimar 4. Heft, 4. Blatt

ORDNUNG UND VERGNÜGEN – PARKBESUCHER

Verschiedenste Ereignisse haben bis in die jüngste Vergangenheit immer wieder zu temporären, in einem historischen Landschaftsgarten fremd erscheinenden Eingriffen geführt. Im Europäischen Kulturstadtjahr 1999 war die – anfangs werbewirksam verpackte – maßstabgerechte Kopie von Goethes Gartenhaus auf einer Parkwiese in Sichtweite des Originals eine viel beachtete Attraktion ebenso wie ein Stein des Anstoßes (Abb. 1 und 2). Im Jahr 2002 wurde das Reiterstandbild des Großherzogs Carl August wegen der Bauarbeiten für das neue Tiefmagazin der Herzogin Anna Amalia Bibliothek vom Platz der Demokratie vorübergehend an den Stern versetzt, wo es mit dem schwarzen Kubus, einem temporären Theaterbau des Weimarer Kunstfestes (Abb. 3), zeitweilig ein Ensemble bildete. Diese und andere künstlerische Interventionen wurden in der Öffentlichkeit durchaus

Abb. 1 | Kopie von Goethes Gartenhaus, verpackt, 1999

Abb. 2 | Kopie von Goethes Gartenhaus in Sichtweite des Originals, 1999

kontrovers betrachtet und führten zu der Frage, was in einem Park mit Welterbe-Status erlaubt sein sollte und was besser nicht. Würde man hier heute eine Trabrennbahn anlegen, wie Großherzog Wilhelm Ernst es in den Jahren vor dem Ersten Weltkrieg in der Ilmschleife zu Füßen des Römischen Hauses veranlasste? Oder 250 Zelte aufbauen wie die Hitlerjugend im Jahr 1937, als sie ihr „2. Reichsjugendlager" veranstaltete (Abb. 4)? Und Tennisspielende am Stern, könnte man die tolerieren (Abb. 5)? Die angemessene Nutzung oder gar Zweckentfremdung des öffentlich zugänglichen Parks an der Ilm ist keineswegs erst ein Thema der Gegenwart, sondern stellte sich von Beginn an.

Schon in der Entstehungszeit zeigten sich Zeitgenossen davon beeindruckt, dass die Anlagen für jedermann zugänglich waren. Georg Friedrich Rebmann, vermutlicher Autor eines 1793 anonym erschienenen Büchleins mit *Briefen über Jena,* hob darin mit Blick auf den Weimarer Park besonders lobend hervor, dass „diese Reihe von Lustwäldchen" jedem Spaziergänger offenstehen würde. Der mutmaßliche Verfasser hatte in Jena studiert und sich nach Ausbruch der

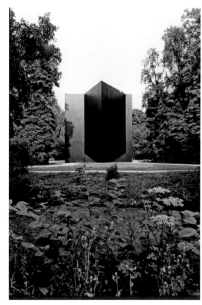

Abb. 3 | Theaterkubus des Weimarer Kunstfestes auf dem Stern, 1999

Französischen Revolution den Ruf eines „deutschen Jakobiners"
erworben. Die seiner Meinung nach besonders bürgerfreundliche
Zugänglichkeit der fürstlichen Parkanlagen deutete er geradezu
als ein Symbol für das aufgeklärte Regiment des Weimarer Her-
zogs Carl August. Statt zu drohen, setze man hier auf die Ver-
nunft der ihrerseits ebenso aufgeklärten Untertanen.

Mit der 1778 beginnenden Ausdehnung der Gartenanlagen im
Ilmtal waren die entstehenden Landschaftspartien mehr oder
weniger zugänglich geworden. Der Herzog habe, so berichtete
Goethe am 14. Juni 1783 an Charlotte von Stein, „neuerdings alle
Türen und Brücken seiner Gärten und Anlagen eröffnet". Alle
Bürgerinnen und Bürger durften den sich ausdehnenden Park
ungehindert betreten. Sie sollten jedoch lernen, sich nach den
Vorstellungen des Besitzers angemessen darin zu verhalten. So
ließ der Herzog am 6. Dezember 1783 amtlich bekannt geben,
dass das Lesen und Brechen von Holz am Stern sowie in der so-
genannten Kalten Küche am Steilhang der Ilm untersagt sei. Der
Park wurde damit ausdrücklich vom Wald abgegrenzt, in dem
sich Bedürftige traditionell mit Bruchholz zum Heizen versor-
gen durften.

Danach vergingen fast drei Jahre, bis sich die Obrigkeit er-
neut zum Park zu Wort meldete, diesmal mit deutlich mehr Auto-
rität. Am 12. August 1786 verbot die Fürstliche Polizei das Be-
schädigen von Bäumen und Hecken in den neuen Anlagen. Jeg-
licher Unfug werde mit nicht weniger als fünf Reichstalern oder
mit einer „Leibes-Strafe", also Schlägen geahndet. Diese Drohung

wurde von Amts wegen in den folgenden Jahren nachdrücklich wiederholt, woraus man schließen kann, dass sich der Park zu einem äußerst beliebten Aufenthaltsort der Stadtbevölkerung entwickelte. 1790 ermahnte die Fürstliche Garteninspektion in einer Bekanntmachung namentlich Handwerksburschen, Lehrjungen, Tagelöhner und andere „dergleichen Leute", das Pfeiferauchen und tumultuarische Lärmen sowie „zu spätes Herumschwärmen um Mitternacht und anders ungebührliches und ungesittetes Betragen" zu unterlassen. Damit sprachen die Behörden gezielt die niedrigen sozialen Schichten an, die sie als die eigentlichen Verursacher der überhandnehmenden Parkschäden ansahen. Man sei nicht länger bereit, deren „thätliche Widersetzlichkeit" gegen die angestellten Unteraufseher zu dulden. Es gab also inzwischen Parkaufseher, die sich wohl nicht recht durchsetzen konnten. Auch ist der Bau eines Parkwächterhäuschens zumindest geplant worden (Abb. 6).

Herzog Carl August war an dieser Entwicklung nicht ganz schuldlos. Auf seiner Kavalierstour hatte er 1775 in Paris die sogenannten Vauxhalls kennengelernt, Vergnügungsgärten mit

Abb. 6 | Entwurf eines Parkwächterhäuschens in neugotischem Stil, verm. Johann Friedrich Rudolf Steiner, um 1786

kommerzieller Bewirtung für alle Stände. Knapp fünfzehn Jahre
später erlaubte er zwischen Ostern und Michaelis (29. September)
in seinem Park jeden Mittwoch und Sonntag zwischen 16 und
22 Uhr Vauxhalls. Nun muss man sich diese, weit entfernt von
dem Massenamüsement des Pariser Vorbilds, in Weimar viel
bescheidener vorstellen. Vielleicht aber nicht ganz so betulich,
wie es eine Radierung von Kraus aus dem Jahr 1794 nahelegt
(S. 116 f., Abb.). Sie zeigt Bläser auf einem Turm der Schnecke.
Zu ihren Füßen konnte man sich vom Hofkonditor August Christian Wilhelm Schwarz mit den noch neuen exotischen Heißgetränken Tee, Kaffee und Schokolade, aber auch mit Limonade,
Eis und kalten Speisen bewirten lassen.

Dass diese Gartenvergnügen heftiger ausfielen als gedacht,
verrät eine ausführliche Verordnung, die die Herzogliche Generalpolizeidirektion im April 1791 gegen alle Arten von Parkfrevel
erließ. Der Herzog sehe seine Großzügigkeit „vom gemeinen
Volke" missbraucht, hieß es darin, und damit „schädlicher Unfug
in den sämmtlichen Anlagen" künftig unterbleibe, werde für die
bevorstehenden Vauxhalls Folgendes bei Strafe verboten: das
Betreten des Rasens, Herausreißen der Verbotstafeln, Abbrechen
von Pflanzen, Schnitzen in Baumrinden, Beschädigen von Gartenmöbeln, Beschmieren der aufgestellten Statuen und Kunstwerke, Stören der Vogelbrut, Rauchen und Zusammenrotten sowie Herumschreien und Belästigen anderer Spaziergänger. Offensichtlich hatte Carl August die Beliebtheit und Freizügigkeit der
von ihm selbst angeregten Gartenvergnügen weit unterschätzt.
Von einer Besserung der Verhältnisse konnte wohl keine Rede
sein, denn zwei Jahre später, Ende Juni 1793, musste auch diese
„Hochfürstliche Verordnung" erneut eingeschärft werden.

Danach scheint es im Park etwas ruhiger zugegangen zu sein,
zumal der Herzog die Vauxhalls ab 1797 aussetzte. Als er sie
nach Protesten der Bevölkerung 1801 wieder zuließ, zog das
prompt neue Ermahnungen nach sich. Ausdrücklich untersagt
wurden nun auch Verhaltensweisen wie das Herumfahren kleiner
Kinder durch Dienstmädchen in Kutschen oder ein paar Jahre
später „besonders das Lärmen der Kinder und Mitbringen vorzüglich großer Hunde".

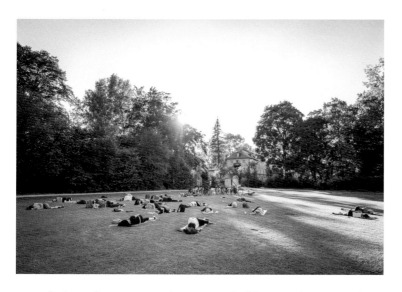

Abb. 7 | Yoga auf der Parkwiese vor der Schaukel-brücke

Mit dem eingangs gepriesenen aufgeklärten Einverständnis zwischen einem liberalen Fürsten und seinen vernünftigen Unter-tanen war es offenbar doch nicht so weit her. Anderseits kann angesichts der nur in längeren Abständen erlassenen Parkverord-nungen von einer Drangsalierung der Besucher keine Rede sein; auch ist von einem harten Durchgreifen nichts bekannt. So konn-te sich der für alle jederzeit zugängliche Park an der Ilm zu dem beliebten städtischen Erholungsgebiet entwickeln, das er noch heute ist. Der Konflikt zwischen den Nutzungsinteressen der Allgemeinheit und dem Schutzbedürfnis der Parkpflanzen sowie des gesamten Gartendenkmals besteht freilich fort.

JJR

Der bereits im Barock entstandene
Sterngarten war über die Sternbrücke
auf direktem Weg zu erreichen. Durch
die Nähe zum Schloss wurde er zu
allen Zeiten von der Hofgesellschaft
intensiv genutzt.

„Der Stern, diesen schönen Namen verdankend seinen
vielen Wegen und Gängen, die alle von einem Punkt, –
einem großen Rondel – ihren Lauf nehmen, wie Strahlen
von einem Gestirn. – Doch wie so mancher andere ist
auch dieser Stern verschwunden, und diese Partie des
Parks ist jetzt ganz umgestaltet.

Breite Wege haben die engen labyrinthischen Gänge
verdrängt. Eine herrliche Pappel-Allee nennt man den
Philosophengang, denn hier sieht man immer Lesende
oder Lernende sitzen, von keinen anderm Geräusch als
dem Gesang der Vögel lieblich gestört."

Johanna le Goullon, Der Führer durch Weimar und
dessen Umgebungen, 1825

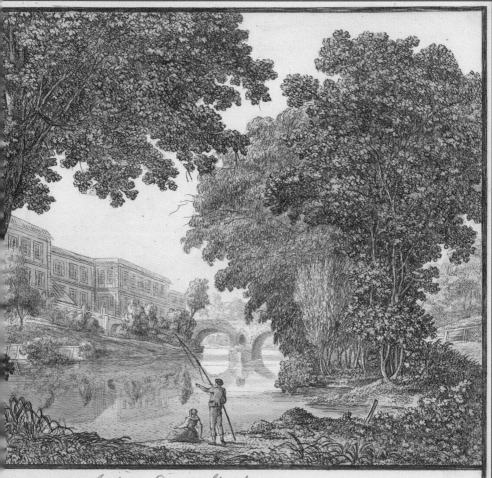

II. Ansicht der Sternbrücke.

Ansicht der Sternbrücke
Radierung von Georg Melchior Kraus, 1793
aus: Aussichten und Parthien des Herzogl. Parks
bey Weimar, 2. Heft, 2. Blatt

GESCHICHTE DES PARKS IM ÜBERBLICK

1370 Ersterwähnung des Baumgartens an der Ilm

1547 Weimar wird Hauptresidenz der Ernestiner

1612 Anlage des Welschen Gartens vor den Toren der Stadt im Renaissance-stil

1613 „Thüringische Sündflut", Zerstörung des Baumgartens in der Ilmaue

1650 Beginn der Planung eines großen Gartenprojekts, das den Welschen Garten und einen in der Ilmaue entstehenden Kanalgarten zusam-menführen soll

1650–1653 Umgestaltung des Welschen Gartens zum Lustgarten und Bau der Schnecke

1662 Wiederaufbau des Stadtschlosses, Bau der Sternbrücke, Abbruch des Kanalgartenprojekts nach dem Tod Wilhelms IV.

1685 Erstmalige Erwähnung des Stern-gartens

1720 Umgestaltung des Welschen Gar-tens und Bau eines neuen Gewächs-hauses

1756–1787 Verpachtung des Welschen Gartens

1775 Regierungsantritt Carl Augusts, Goethes Ankunft in Weimar

1776 Goethe gestaltet seinen Garten am Stern im englischen Stil

1778 Umgestaltung des Felsengangs an der Kalten Küche und Erbauung des Luisenklosters

1779–1783 Erste Anlagen im englischen Stil in der Kalten Küche

1781 Baumpflanzgeld wird von jedem neu aufgenommenen oder vor der Trauung stehenden Weimarer Bürger erhoben

1782–1786 Umgestaltungsarbeiten im Sterngarten

1784 Angliederung des Duxgartens und der Oberweimarischen Wiesen

1785–1787 Angliederung des Schließ-hausgartens, des Rothäuser Gartens und der Äcker auf dem Horn; Umge-staltung der Osthälfte des Welschen Gartens

1787–1796 Friedrich Justin Bertuch über-nimmt die Oberaufsicht über den Weimarer Park; Georg Melchior Kraus wird ihm als künstlerischer Berater zur Seite gestellt; Umbau des Gewächshauses im Welschen Garten zu einem Sommerhaus für die herzogliche Familie

1787–1788 Weitere Ausstattung der Anlagen im Stern und in der Kalten Küche

1789–1790 Angliederung und Erschlie-ßung der Äcker zwischen Belvederer Allee und Kalter Küche; Baumpflan-zungen auf dem Horn

1791–1797 Erbauung des Römischen Hauses sowie Aus- und Umgestaltung des oberen Parkbereiches

1796–1805 Anbindung des Parks bis an das Residenzschloss; Küchteich, Burggraben und Floßgraben werden zugeschüttet, Wirtschaftsgebäude zwischen Bibliotheksturm und Reithaus abgerissen; Ausgestaltung des Parkeingangs am Breiten Weg mit Pompejanischer Bank und Ildefonso-Brunnen

1808 Abbruch der Schnecke

1811–1820 Errichtung eines Gewächshauses mit verschiedenen Erweiterungen anstelle des Sommerhauses

1819 Fertigstellung der Duxbrücke

1820 Abbruch des Badehauses

1821–1823 Umbau des Gewächshauses zum Sommersalon der herzoglichen Familie (Tempelherrenhaus)

1823 Verfall der Drei Säulen im Rothäuser Garten

1823–1825 Holzschlag im Park

1827 Versetzung des Euphrosyne-Denkmals in den Rothäuser Garten

1828 Abbau der Badehausfähre und der Reithausfähre; Großherzog Carl August stirbt

1830 Angliederung der Schenkenwiese bei Oberweimar

1831–1836 Angliederung der Hospitalwiese (Falkenburgsportplatz)

1833 Bau der Schaukelbrücke über die Ilm

1848–1852 Parkerneuerungsarbeiten durch Eduard Petzold

1858–1900 Fortführung der Arbeiten durch Julius Hartwig

1885 Erbauung des Archivgebäudes am Beethovenplatz

1900–1906 Parkerneuerung durch Otto Sckell

1902 Errichtung des Franz Liszt-Denkmals

1904 Errichtung des William Shakespeare-Denkmals

1905 Abtrennung der Hospitalwiese vom Park

1912 Aufstellung einer Nachbildung des Euphrosyne-Denkmals von Gottlieb Elster am Hang nördlich von Goethes Gartenhaus

1923 Gründung einer Staatlichen Parkverwaltung

1945 Schäden im Park durch Bombenangriffe, Zerstörung des Tempelherrenhauses, Einrichtung des Sowjetischen Ehrenfriedhofs

1952 Übernahme des Parks durch die Stadt Weimar

1970 Übernahme des Parks durch die Nationalen Forschungs- und Gedenkstätten der klassischen deutschen Literatur (heute Klassik Stiftung Weimar)

1998 Ernennung zum UNESCO-Welterbe als Bestandteil des Ensembles „Klassisches Weimar"

LITERATUR

Ahrendt, Dorothee; Schneider, Angelika: „Wo sich Natur mit Kunst verbindet". Der Park an der Ilm von den Anfängen bis zur Gegenwart. Dauerausstellung im Römischen Haus, 1999–2020.

Ahrendt, Dorothee; Aepfler, Gertraud: Goethes Gärten in Weimar. Leipzig 1994, ⁴2009.

Beyer, Andreas: Das Römische Haus in Weimar. Mit Beiträgen von Joachim Berger u. a. München, Wien 2001.

Beyer, Jürgen; Reinisch, Ulrich; Wegner, Reinhard (Hg.): Das Schießhaus zu Weimar. Ein unbeachtetes Meisterwerk von Heinrich Gentz. Weimar 2016.

Burkhardt, Carl August Hugo: Die Entstehung des Parks in Weimar. Mit einem historischen Plan, einem Grundriß und historischen Bildern. Weimar 1907.

Geologie und Geotope in Weimar und Umgebung. Hg. v. Thüringer Landesamt für Geologie. Weimar 1999.

Huschke, Wolfgang: Die Geschichte des Parkes von Weimar. Weimar 1951.

Jericke, Alfred: Das Römische Haus. Hg. v. den Nationalen Forschungs- und Gedenkstätten der klassischen deutschen Literatur in Weimar. Weimar 1967.

Jericke, Alfred; Dolgner, Dieter: Der Klassizismus in der Baugeschichte Weimars. Weimar 1975.

Kraus, Georg Melchior: Aussichten und Parthien des Herzogl. Parks bey Weimar. Hg. v. Ernst-Gerhard Güse u. Margarethe Oppel. Ausstellungskatalog Klassik Stiftung Weimar, Schloss Tiefurt. Weimar 2006.

Kulturdenkmale in Thüringen. Hg. v. Thüringischen Landesamt für Denkmalpflege und Archäologie. Bd. 4.1: Stadt Weimar. Altstadt. Bearb. v. Rainer Müller unter Mitwirkung v. Bernd Mende u. Alf Rößner. Altenburg 2009; Bd. 4.2: Stadt Weimar. Stadterweiterung und Ortsteile. Bearb. v. Rainer Müller unter Mitwirkung v. Dorothee Ahrendt. Altenburg 2009.

Lauterbach, Iris: Der europäische Landschaftsgarten, ca. 1710–1800. In: Europäische Geschichte Online (EGO). Hg. v. Leibniz-Institut für Europäische Geschichte (IEG). Mainz, 29. November 2012. URL: http://www.ieg-ego.eu/lauterbachi-2012-de. URN: urn:nbn:de:0159- 2012112916 (8. Juli 2017).

Müller-Wolff, Susanne: Ein Landschaftsgarten im Ilmtal. Die Geschichte des herzoglichen Parks in Weimar. Köln, Weimar, Wien 2007.

Niedermeier, Michael: Das klassische Hundegrab im Weimarer Ilmpark. Hofadel, Mätressen und „republikanische" Freiheit. In: Annika Hildebrandt, Charlotte Kurbjuhn, Steffen Martus (Hg.): Topographien der Antike in der literarischen Aufklärung. Bern, Berlin, Brüssel u. a. 2016, S. 73–98.

Schmid, Ernst August: Der Park bey Weimar. Eine Schilderung. Weimar 1792.

Schneider, Angelika: Gebautes Italien. Antikenzitate im Herzoglichen Park zu Weimar. In: Animo Italo-Tedesco. Studien zu den Italien-Beziehungen Thüringens | Studi sulle relazioni fra Italia e Turingia, Folge 5/6 (2008), S. 253–286.

Schneider, Angelika: Ein „... ungemein plaisante[s] Glashaus". In: Orangerien – Von fürstlichem Vermögen und gärtnerischer Kunst. Red.: Simone Balsam. Potsdam 2002, S. 95–107.

Schweizer, Stefan; Winter, Sascha (Hg.): Gartenkunst in Deutschland. Von der Frühen Neuzeit bis zur Gegenwart. Geschichte – Themen – Perspektiven. Regensburg 2012.

Steiner, Walter: Die Parkhöhle von Weimar. Abwasserstollen, Luftschutzkeller, Untertagemuseum. Weimar 1996.

Weimarer Klassikerstätten – Geschichte und Denkmalpflege. Hg. v. Thüringischen Landesamt für Denkmalpflege. Bearb. v. Jürgen Beyer u. Jürgen Seifert. Bad Homburg, Leipzig 1995.

Ziegler, Hendrik: Die Nemesis am Giebel des Römischen Hauses: kunstpolitisches Manifest der „Weimarer Klassik". In: Alexander Rosenbaum, Johannes Rößler, Harald Tausch (Hg.): Johann Heinrich Meyer – Kunst und Wissen im klassischen Weimar. Göttingen 2013, S. 17–48.

Park an der Ilm
Herausgegeben von der Klassik Stiftung Weimar

Konzept: Gert-Dieter Ulferts
Redaktion: Angela Jahn
Bildrecherche: Nora Belmadani, Angelika Schneider
Lektorat: Alexandra Bauer, Angela Jahn, Gert-Dieter Ulferts, Luise Westphal
Fotothek und Digitalisierung: Hannes Bertram, Susanne Marschall, Cornelia Vogt
Kartenmaterial: Marie Czeiler

Autorinnen und Autoren:
Kilian Jost (KJ)
Katharina Krügel (KK)
Katrin Luge (KL)
Michael Niedermeier (MN)
Jens-Jörg Riederer (JJR)
Franziska Rieland (FR)
Thomas Schmuck (TS)
Angelika Schneider (AS)
Gert-Dieter Ulferts (GDU)

Umschlaggestaltung, Layout und Satz: Deutscher Kunstverlag, Berlin München
Druck und Bindung: Eberl & Kœsel GmbH & Co. KG, Altusried-Krugzell

Die Deutsche Nationalbibliothek verzeichnet diese Publikation in der Deutschen Nationalbibliografie; detaillierte bibliografische Daten sind im Internet über http://dnb.dnb.de abrufbar.

© 2021 Deutscher Kunstverlag GmbH Berlin München
Lützowstraße 33
10785 Berlin

Ein Unternehmen der Walter de Gruyter GmbH Berlin Boston
www.deutscherkunstverlag.de
www.degruyter.com
ISBN 978-3-422-98699-2

Reihe „Im Fokus"
Konzept: Gerrit Brüning
Umsetzung: Daniel Clemens

Die Klassik Stiftung Weimar wird gefördert von der Beauftragten der Bundesregierung für Kultur und Medien aufgrund eines Beschlusses des Deutschen Bundestages sowie dem Freistaat Thüringen und der Stadt Weimar.

Die Beauftragte der Bundesregierung für Kultur und Medien

Freistaat Thüringen — Staatskanzlei

weimar
Kulturstadt Europas